JN269990

超分類!
キャッチコピーの表現辞典

一言で目を奪い、心をつかむテクニック50

50 Ways of How to Create a Catchy Slogan

はじめに

本書では、広告のキャッチコピーを50の「型」に分けてご紹介していきます。

それぞれの「型」の紹介は、2見開きで完結する構成です。
1見開き目‥代表的な実例をビジュアル（デザイン）とともに紹介
2見開き目‥そのほかの実例をキャッチコピーのみ多数ピックアップ

ですので、気になる「型」から自由にご覧いただけます。

もちろん、実際にはキャッチコピーをひとつの「型」にはめることはできません。

いろいろな「型」が組み合わさって成り立っていたり、
そもそも今回ご紹介する「型」にはまらないキャッチコピーもたくさんあります。

それでも、キャッチコピーをあえて「型」に分けて考えてみると、
「型」の数だけ、表現のバリエーションを増やすことができます。

アイデアに煮詰まったとき、企画案を考えなければいけないとき、
何かをうまく言いたいときなど、シーンに合わせてお使いいただければ幸いです。

最後になりましたが、制作にご協力いただいた方々に、心よりお礼を申し上げます。

もくじ

1章　気づきやギャップ

1 ポジティブ変換型 … 8
2 反対からの視点型 … 12
3 大きな話をする型 … 16
4 ある↓ない型 … 20
5 A＝B型 … 24
6 more型 … 28
7 驚きの事実型 … 32
8 言葉について語る型 … 36
9 一見、常識と反対型 … 40
10 これ、なんだ？型 … 44
11 真逆・落差型 … 48

2章　お客様の気持ち

12 うれしい気持ち型 … 52
13 悲しい気持ち型（ユーモア） … 56
14 悲しい気持ち型（本音） … 60

3章　企業からのメッセージ

15 店員・社員の声型 … 64
16 企業の決意・信念型 … 68
17 老舗の信頼型 … 72
18 肯定する・背中を押す型 … 76
19 正直型 … 80
20 ぶっちゃけ型 … 84

4章 数字・事実の力

- 21 数字・データ型 ……… 88
- 22 ナンバーワン型 ……… 92
- 23 すごいメリット型 ……… 96
- 24 意外なメリット型 ……… 100

5章 「ニヤリ」とさせる

- 25 ユーモア型(基本) ……… 104
- 26 ユーモア型(固有名詞) ……… 108
- 27 ユーモア型(定型文) ……… 112
- 28 大げさ型 ……… 116
- 29 コピー×写真型 ……… 120

6章 例え話

- 30 人に例える型 ……… 124
- 31 モノに例える型 ……… 128
- 32 状況を例える型 ……… 132

7章 みんなが好きなこと

- 33 有名人の話型 ……… 136
- 34 偉人の話型 ……… 140
- 35 人のぬくもり型 ……… 144
- 36 競合比較型 ……… 148
- 37 シズル型 ……… 152

8章 人生のあれこれ

- 38 人生の教訓型 ……… 156
- 39 素朴な疑問型 ……… 160
- 40 恋・愛型 ……… 164
- 41 時間の経過型 ……… 168

9章 目を引く言い方

- 42 倒置型 ……… 172
- 43 五七五型 ……… 176
- 44 問題提起型 ……… 180
- 45 呼びかけ・提案型 ……… 184
- 46 耳が痛い型 ……… 188
- 47 危険の告知型 ……… 192
- 48 ターゲット限定型 ……… 196
- 49 季節型 ……… 200
- 50 クイズ型 ……… 204

※ 本文でご紹介する広告の内容は、掲載当時のものです。商品やサービス、社名などが変更している場合もあります。
※ 2つの媒体(「ポスター・ボード」など)を表記している実例は、実際はどちらかのみの場合もあります。

スタッフクレジットの略称表記

CW：コピーライター　CD：クリエイティブディレクター
ECD：エグゼクティブクリエイティブディレクター
AD：アートディレクター　D：デザイナー
PH：フォトグラファー　I：イラストレーター
PL：プランナー　PR：プロデューサー　HM：ヘアメイク
ST：スタイリスト　CA：キャスティング　AE：営業
A：代理店　DF：制作会社・デザイン事務所

主要参考文献

『コピー年鑑』2010-2015（宣伝会議）
『ブレーン』各号（宣伝会議）

1章 気づきやギャップ

気づきを与える話や、
ギャップのある言葉を使って
印象を残すキャッチコピー

1 ポジティブ変換型

ネガティブなことをポジティブに言い換えたキャッチコピー

その青春、喋れば生意気。書けば文学。

テーマは、あなたの中に。
第12回 坊っちゃん文学賞

第12回 坊っちゃん文学賞(松山市) [ポスター]
CW・CD:板東英樹　AD・D:平野由記　PH:鈴木 毅　Assistant Photographer:長井弓枝
HM:西尾久美恵　Retouch:江藤雅一　CA:オフィスくじら　A:電通西日本松山支社　DF:ウフラボ

「弱み」を「強み」にする技術

「私は失敗したことがない。1万通りのうまくいかない方法を見つけただけだ」。かつて発明王・エジソンが、こんな言葉を残したそうです。「失敗＝うまくいかない方法の発見」とポジティブにとらえた名言ですね。

「ポジティブ変換型」は、この名言のようにネガティブなことをポジティブに言い換えて表現するキャッチコピーです。

その青春、喋れば生意気。書けば文学。

こちらは「坊っちゃん文学賞」の作品募集ポスターです。「生意気」という学生ならではのネガティブな一面を、「書けば文学」という言葉で見事にポジティブなものへと変換しています。

ちなみにこの広告はシリーズで、

その不満、言えば愚痴。書けば文学。（スーツの男性バージョン）
その毎日、気づけば微妙。書けば文学。（主婦バージョン）
その人生、語れば説教。書けば文学。（おじいちゃんバージョン）

などもあります。読み手が「自分にも可能性がある！」と希望を持ち、前向きな気持ちになれる。まさに「ポジティブ変換型」のお手本と言えるでしょう。

> 実例

ケチじゃない　いまではエコと言うんだよ　マッキャン・ワールドグループ（広告）ポスター
自社内での申請の電子化や、紙の再利用、節電などを啓蒙する広告です。

負けたから、まだうまくなれるね。　小柳建設　ポスター
小柳建設が運営するスイミングスクールの広告です。

災害大国は、防災大国に、なれる。デザイン・クリエイティブセンター神戸　EARTH MANUAL PROJECT　ポスター

「快速」は、ありません。どの街も、好きだから。広島電鉄　路面電車　ポスター

太っている人には、やせるという楽しみがあります。アヴィススポーツ（フィットネスクラブ）　ポスター

シワがない役者に、人生なんて語れない。劇団東俳　シニアタレントオーディション　雑誌

この不景気は、一発逆転のお膳立て。ビジネクスト（ローン会社）　新聞

死にたいと思えるうちは、まだ生きている。浄土宗　西林寺　ポスター

ハプニングすら、良い思い出に。ジェイティービー　新聞

「わからない」とわかるのは、勉強が進んだ証拠です。日本教育大学院大学　ポスター

万年筆は、時間がかかる。でも、その時間は、相手を思う時間になる。パイロットコーポレーション（文房具）　新聞

うまく生きられたら、生まれなかったはずの曲。ソニー・ミュージックエンタテインメント　オフィスオーガスタ　秦基博アルバム　ポスター

2 反対からの視点型

ものごとを反対からとらえたキャッチコピー

> ボクのおとうさんは、桃太郎というやつに殺されました。

一方的な「めでたし、めでたし」を、生まないために。
広げよう、あなたがみている世界。

2013年度「新聞広告クリエーティブコンテスト」結果発表(日本新聞協会) [新聞]
CW:山﨑博司　AD:小畑 茜　A:博報堂

「異常なし」
という診断も、
健診における
大きな発見だ。

「発見する」という医術。
Dr.LOUPE
dr-loupe.co.jp

Dr.LOUPEブランド広告（Dr.LOUPE）［雑誌］
CW・CD：米村大介　AD・D：立石義博　A：電通

例えば「桃太郎」を鬼側から考える

「反対からの視点型」は、ものごとを反対側からとらえて表現したキャッチコピーです。普段考えることのない視点からのメッセージなので、読み手に強いインパクトを与えることができます。

ボクのおとうさんは、桃太郎というやつに殺されました。

こちらは、日本新聞協会による「新聞広告クリエーティブコンテスト」(2013年度)の最優秀賞を紹介した新聞広告。昔話の悪者である鬼…の子どもの視点から描かれているのが印象的(衝撃的)です。「一方的な『めでたし、めでたし』を、生まないために。広げよう、あなたがみている世界。」という文章につなげ、新聞(広告)の役割を明確に伝えています。確かに鬼からすれば、桃太郎こそが悪者ですよね。

「異常なし」という診断も、健診における大きな発見だ。

「異常が発見されない＝異常がないことを発見」という逆転の発想。これが読み手の「なるほど」を生み出します。

こちらはネットを使った医療サービスを提供するDr.LOUPEの雑誌広告です。

実例

幸せなのは、笑う母を見るわたしの方です。 東武百貨店　母の日　ポスター

釣り人は、ずっと魚に釣られている。 イシグロ（釣り具）ポスター

できることより、できないことを知る時間。 河合塾　ポスター

「行くべきだった」も悔しいけど、「行かせるべきだった」も悔しいよ。 お仏壇のコガ　ポスター

生きている私たちのために、お仏壇はあると思う。 東京都　乳がん検診　ポスター

準優勝は、敗者だ。 ダイナソア　ルディプロジェクト（スポーツグッズ）雑誌

3 大きな話をする型

地球、世界、人生など、大きなテーマで話を展開するキャッチコピー

読書は、平和を守る。

常識を飛び越え、大きな夢をつかみとる。
くじけても、転んでも、勇気をもって正義を貫く。
平和の意味が問われつつあるいま、
マンガの中のヒーローたちはいっそう輝いて見えます。
集英社は今年90周年。『週刊少年ジャンプ』の『ONE PIECE』や
『こち亀』などを世に送り出してきたその歴史は、
無名の作品をメジャーに育て、世界中のファンとともに
分かちあってきた熱い歴史に他なりません。
笑い、涙することで、若い読者が人間力を深めてほしい。
友情や努力、その先にある勝利を讃えあう
ポジティブな気運が世の中に広がってほしい。
集英社はこれからも、マンガのチカラを信じ続けます。

伝えるって、たいせつ。
2016集英社

90th
集英社は
おかげさまで90周年

集英社90周年企業広告(集英社)[新聞]
CW・CD：藤井 徹　AD：塚本康太　D：奥村 翔　PH：Osamu Yokonami　ST：MASAKI KATAOKA
HM：Emi Ohara　Art：Ayumi Kamimura　PR：小林 晃　A：アサツー ディ・ケイ　DF：ADKアーツ、TRIVAL

身近なことを大きく語る

「大きな話をする型」は、地球、世界、人生など、大きなテーマで話を展開するキャッチコピーです。企業のスケールの大きさ、懐の深さを読み手に感じさせることができます。

読書は、平和を守る。

こちらは2016年に創業90周年を迎えた集英社の新聞広告。『ONE PIECE』、『こち亀』などのヒット作や名作を連載する出版社のマンガ愛、そして人間愛が込められています。理想を高く掲げ、その可能性を信じつづける企業の姿勢に、マンガの主人公のような熱量とひたむきさを感じずにはいられません。そんな熱さを出しながらも、「平和」という大きな話をすることで、日本を代表す

る総合出版社にふさわしい、王道感のある広告に仕上がっています。「本」と「平和」の間にある物語を読み手に想像させるキャッチコピーですね。

> 実例

家から世界は変えられる。　東京ガス　新聞

買い物は、世界を救う。　JCB　新聞

あした、なに着て生きていく?　クロスカンパニー　earth music & ecology　ポスター

社員である前に、旅人であれ。　エイチ・アイ・エス　新聞

歩きやすい靴がいい。人生はほとんどが遠回りだから。　婦人靴　タミーフジヤ　ポスター

なくなれ国境。　ソフトバンクモバイル　海外パケットし放題　屋外広告

この星の、すべての道が私たちの仕事場です。　いすゞ自動車販売　新聞

世界は誰かの仕事でできている。　日本コカ・コーラ　ジョージア　ポスター

ネット接続の待ち時間は、人生の大いなる無駄づかいだ。　UQコミュニケーションズ(通信)　ポスター

この国に迷いがあるかぎり。 ゼンリンデータコム（地図サービス）　新聞

日本は、もうスピードを競う国じゃなくたって、いいのだと思う。 郵船クルーズ　飛鳥クルーズ　新聞

嫌々働くほど、人生は長くない。 富士タクシー　ドライバー募集　チラシ

この国の出会いが減ったのは、ゲレンデに行かなくなったからじゃないですか。 神立高原スキー場　ポスター

宇宙の法則は野菜の中にあるという。 キューピー　雑誌

好きな選手がいるだけで、人生は盛り上がる。 読売新聞社　読売巨人軍　ポスター

ママが映画館に通える国ってすてきでしょ？ TOHOシネマズ　ママズクラブシアター　ポスター

いい国つくろう、何度でも。 宝島社　新聞

変えたかったのはイメージじゃなく、生き方です。 ワープヘアークラフト（美容サロン）　ポスター

総理大臣や大統領がかわるより、前髪1ミリでわたしの世界はかわる。 ワープヘアークラフト（美容サロン）　ポスター

239年前の春。アメリカ独立戦争始まる。この春、君は何から独立するのか？ 東急ハンズ渋谷店　新生活応援キャンペーン　ポスター

4 ある→ない型

「ある」と「ない」で対比させるキャッチコピー

味には故郷がある。
味には国境がない。

日本のお母さんは、世界中の料理をわが家の味に変えた天才です。

ほんだし 味の素 コンソメ（味の素）[雑誌]
CW：野原ひとし・上野茂広　CD：早乙女治・石井利始　AD：窪田義人　D：ダイマサトシ　PH：佐藤孝仁
PR：坂東大志　A：アサツー ディ・ケイ　DF：ADKアーツ、アラワス

「ある」から「ない」へのギャップが魅力

「ある→ない型」は、文字通り「ある」と「ない」の対比で表現したキャッチコピーです。

味には故郷がある。味には国境がない。

こちらは味の素の雑誌広告です。もともとインド料理だったカレーは、いまでは日本人の食生活に欠かせないメニューのひとつ。大人になってから思い出す「実家のごはん」として、カレーを挙げる人も多いのではないでしょうか。

そんな「インド発のカレー」が、長い年月をかけて「日本の家庭の味」になったという事実。これを強く印象づけているのが、「故郷がある」「国境がない」という「ある→ない」のギャップです。「こきょう」と「こっきょう」で韻も踏んでいて、頭に残りやすいですね。

ちなみにこの広告には、パスタの写真（イタリアが故郷）やハンバーグの写真（ドイツが故郷）のシリーズがあります。どれもキャッチコピーの下にある、「日本のお母さんは、世界中の料理をわが家の味に変えた天才です。」という一文につながっていて、「わが家の味」を支える味の素の温かみが伝わります。

> 実例

すべてがある。ムダだけがない。 アディダス ジャパン adizero primeknit（ランニングシューズ） ポスター

結婚は、勢いでできる。離婚は、勢いでできない。 三和交通 タクシー乗務員募集 雑誌 「できる→できない」の対比です。「シングルマザーも活躍中！」とつづきます。

人は、犬を選べる。犬は、人を選べない。 SUGAR PROJECT for DOGS ポスター ［選べる→選べない］

嘘泣きはする。作り笑いはしない。 ルミネ ポスター ［する→しない］

人間は裏切る。人形は裏切らない。 ラブメイツ（アダルトグッズ専門店） ポスター ［裏切る→裏切らない］

ルールにはのる。レールにはのらない。 国際基督教大学 ポスター ［のる→のらない］

暗記は忘れる。気づきは残る。日本教育大学院大学　ポスター　[忘れる→残る]

できない子なんておらん。頑張れへん子はおる。稲田塾　ポスター　[おらん→おる]

甲子園には行けなかった。志望校には行ってやる。河合塾　ポスター　[行けない→行く]

ピアノじゃ食べていけないけどピアノがあれば生きていける。あんどうピアノ教室　ポスター　[いけない→いける]

女の子の登校率が上がると、子どもの死亡率が下がる。日本ユニセフ協会　新聞　[上→下]

ろうそくは、増える。肺活量は、減る。ビートストレックス（フィットネス）ポスター　[増→減]

カンロ飴が減った。お友達が増えた。カンロ　カンロ飴　屋外広告　[減→増]

素顔も本音も隠せる。服だけは隠せない。＋Hotel K-Bros & Co.　ポスター・ボード　[隠せる→隠せない]

人間くさいのが好き。街がくさいのは嫌。ミヤウラ　掃除道具　ポスター　[好き→嫌]

ひとりきり、になりたかった。ひとりぼっち、にはなりたくなかった。レコチョク（音楽コンテンツ配信）ポスター　[なりたい→なりたくない]

仕事の苦労は、誰かに話したい。仕事探しの苦労は、誰にも話したくない。さっぽろ季節労働者通年雇用促進支援協議会　ポスター　[したい→したくない]

5 A＝B型

「AとBが同じである」という気づきを与えるキャッチコピー

スキンケアって、
メンタルケアかも。

肌を、愛そう。

NOV

NOV（常盤薬品工業）［ポスター］
CW：石本香緒理　CD：川口 修　AD：矢野まさつぐ　D：白澤真生　PH：瀬尾浩司
AE：中谷聡志・大崎広人　A：電通西日本神戸支社、電通名鉄コミュニケーションズ　DF：レンズアソシエイツ

「AってBだったんだ」という気づき

「なるほど！」と思える話は、だれの心にも残るものです。私の話で言うと…会社に勤めていた頃、私は打合わせであまり発言することがありませんでした。毎回ただ難しい顔をして考えている風の私にある日、上司はこう言ったのです。「考えていても意見を言わなきゃ、考えていないのと同じだぞ！」。打合わせの場では、どんなにいいアイデアが浮かんでも（私は浮かびませんでしたが）、「言わない＝考えていない」だと、このとき気づかされました。

「A＝B型」は、あること（A）とあること（B）が、実は同じことであるという気づきを与えるキャッチコピーです。

スキンケアって、メンタルケアかも。

常盤薬品工業のスキンケアブランド「NOV」のポスターは、「スキンケア＝メンタルケア」という発見があります。理想の肌を手に入れようとすることが、心の潤いにもつながる。そんなブランドの思想が感じられるキャッチコピーです。みずみずしいブルーと白で統一されたデザインも、肌と心に優しく寄り添うブランドを印象づけています。

実例

目の大きさは、黒目の大きさでした。 日本オプティカル　RINDA 1DAY　ポスター
黒目の輪郭を強調するコンタクトレンズの広告です。

ローンを払い終える頃は、修繕費のかかってくる頃でもある。 セキスイハイム　雑誌

旨いもんが多い街は、洗いもんが多い街。 ミヤウラ　台所道具　ポスター

売ったらおしまいでは、不動産会社もおしまいです。 リスト（不動産サービス）　新聞

カラダにいい料理は、すぐにお腹が空く料理です。 マルサンアイ　ひとつ上の豆乳　ポスター

就活生の言う御社のイメージは広告のイメージだったりする。 名古屋広告業協会　ポスター

音の合う奴は、気の合う奴だ。 CDショップ大賞　ポスター

私の好きな人しか知らない服。それが、家で着る服。

いま、生きている人を守ることは、まだ、生まれていない人を守ることです。ワールド HUSHUSH（アパレルブランド） ポスター

田辺三菱製薬　新聞

【A＝B？型】AがBであるかを考えさせるキャッチコピー

安い！は、ダサい！か。西友　ポスター

昇進は、前進か。レナウン　ダーバン（メンズアパレルブランド）　新聞

【AorB？型】AかBかを選択させるキャッチコピー

いま間違えるか。本番で間違えるか。四谷学院　ポスター

嫉妬するか。所有するか。日産自動車　FAIRLADY Z　ポスター

挑戦する人か、人の挑戦にあれこれ言う人か。東京海上日動火災保険　新聞

> ほかにも

6 more型

比較級「～より～だ」形式のキャッチコピー

モノづくりの国が、
壊れませんように。
フジワーク

人を動かす仕事より、
手を動かす仕事がいい。

フジワーク企業広告（フジワーク）［ポスター］
CW・CD：藤井 徹　AD：窪田義人　D：台マサトシ　A：アサツー ディ・ケイ　DF：ADKアーツ

比べて説得

中学校の英語の授業で習う比較級「more～than～」。これはキャッチコピーでも読み手を説得するのに有効な表現のひとつです。

「more型」は、比較級「～より～だ」という形式のキャッチコピーです。2つのことを比較するので、読み手も状況やメリットを具体的にイメージしやすくなります。

人を動かす仕事より、手を動かす仕事がいい。

こちらは製品・システム開発を手がけるフジワークのポスターです。「モノづくりの現場」に重きを置く企業の思想を、世間が抱く一般的なリーダー像（人を動かす仕事）と比較して伝えています。読みやすいテンポを保ちつつ、仕事に対する職人的プライドも感じられるキャッチコピーです。

実例

ゴキブリより今怖いのは、ホウレイ線です。ドーズ美容外科　ポスター

肌は、私が見るより、誰かが見る時間のほうが長い。常盤薬品工業　NOV（スキンケア）ポスター

傷つかない生き方よりも、再生するつよさが欲しい。アーバンリサーチ　かぐれ　ホリスティックビューティー（スキンケア）ポスター

若くみせるより、美しくみせる。アテニア　インナーエフェクター（スキンケア）店頭広告

朝食抜きより、朝食手抜き。まなぶクリニック（産科／婦人科）ステッカー

寝不足より、悪口より、退屈がわたしをブスにする。ルミネ　ポスター

好みのタイプより、嫌いなタイプを聞いた方が、会話は盛り上がる。東武タウンソラマチ　東京ソラマチ『恋愛カレッジ』ポスター

学校で学ぶことより、一人暮らしで学ぶことのほうが、多いかもしれないね。ハウスメイトパートナーズ　雑誌

婚活より、一人暮らししたほうが、結婚に近づける気がする。ハウスメイトパートナーズ　雑誌

昔の彼女を検索するより、未来の彼女を捜しましょう。リクルート　ツインキュ（恋活・婚活サービス）チラシ

素振りより、空振りのほうがたのしい。 竹の塚バッティングセンター ポスター

オオカミより恐ろしいのは、天敵をなくしたシカでした。 日本オオカミ協会 ポスター

美人よりも、美しい人になってください。 JRグループ 山形デスティネーションキャンペーン ポスター

お金は、儲けるより使うほうが、ほんとうは難しい。 三菱UFJモルガン・スタンレーPB証券 ポスター

細いより、凝らない身体がほしくなったら、オトナだ。 アテックス ルルド マッサージクッション ポスター

行きつけというより、かかりつけだなぁ。バーの場合は。 バーグローリー 長野 ポスター

バーゲンより、バケン。 JRA中京競馬場 ポスター

景気より天気と生きる。 茨城県 いばらきさとやま生活 ポスター

上司に近づくより、世界に近づいた方が、出世が近いかも。 Gaba（英会話） ポスター

答えをおぼえる勉強より、問題をさがす勉強。 国際基督教大学 ポスター

憧れるのは、社長より、車掌。 KDDI クイズ鉄道王決定戦 ポスター

7 驚きの事実型

人が驚くような事実を伝えるキャッチコピー

東京タワーは、米軍の戦車からつくられた。

【 東京タワー 】

東京都

東京遺産(東京都)[ポスター]
CW：有本久美　ECD：富田安則　CD：境 祐介　AD：小路山都　PH：本多智行
A：リクルートコミュニケーションズ

「マジで⁉」は人の目を奪う

「驚きの事実型」は、「興味はあるけど知らなかったこと」、「予想とは逆のこと」、「予想以上のこと」など、人が驚くような事実を伝えるキャッチコピーです。

東京タワーは、米軍の戦車からつくられた。

こちらは東京都の「東京遺産」シリーズのポスターです。1958年に建てられた東京タワー。その建設には鉄が大量に必要でしたが、当時の日本は製鉄技術が発達していませんでした。そこで3000トン（約90台分）以上のアメリカ軍の戦車を溶かして、その鉄をタワーの一部に使ったそうです。ちなみにその戦車は、朝鮮戦争に使われたものだったとのこと。

ほかにもシリーズで、

> 実例

丸の内中央口は、皇室専用でした。（東京駅バージョン）

交差点を見るために、日本にやってくる外国人がいる。（渋谷スクランブル交差点バージョン）

などもあります。だれもが知っている東京の、意外と知られていない事実がキャッチコピーになっているので、ついつい見てしまいますね。

健康な歯は、鉄より硬い。　パナソニック　ドルツ（音波振動ハブラシ）　雑誌

歯はエナメル質で覆われていて、「モース硬度（硬さの尺度）」では、鉄より硬く、水晶と同じぐらいとされています。

ホントは、針350本。　海響館（水族館）　ポスター

ハリセンボンのトゲの話です。その数は1000本もなく、実は350本程度。ウロコが変化したものだそうです。

同性を好きになる人は、じつは左利きの人と同じくらいいる。

日本セクシャルマイノリティ協会　ポスター

欧米では、新車より中古車を買う人の方が多い。ガリバーインターナショナル（中古車買取販売）ポスター

生まれた国の言葉さえ、読むことができない。という大人が世界には6人に1人いる。

学校を知らない。学校という文字さえ知らない。という子どもが世界には7200万人いる。

本日のランチ500円。この1食代でカンボジアではひとりが1ヵ月学校に行くことができる。

以上3点、日本ユネスコ協会連盟　国際識字デー　ポスター

日本中が「すすぎ1回」にしたら、黒部ダムが満タンに。花王　アタックNeo　雑誌

国産豚のほとんどは、国産のえさを食べていないという事実。生活協同組合連合会　新聞

温かい番茶は、体を温める。温かい緑茶は、体を冷やす。まなぶクリニック（産科／婦人科）ステッカー

体温をつくる「筋肉」の7割は、下半身にある。まなぶクリニック（産科／婦人科）ステッカー

スマホって、トイレの便座よりきたないらしい。日本ユニセフ協会　世界手洗いの日　ポスター

四分音符は、赤ちゃんの胎内のリズムでもある。ヤマハミュージックガナミ　ポスター

日本人の暗算力に驚いて、そろばん教育を導入した国が20以上ある。

今村総合学園（そろばん）ポスター

8 言葉について語る型

言葉や文字について、うんちくや新たな視点を語るキャッチコピー

AICHI SAFETY ACTION（サントリーほか50の協賛企業）［ポスター］
CW：新志康介　CD：中山昌士・岡本達也　CD・AD：土橋通仁　D：白澤真生・岡田侑大　I：宮崎一人
Printing：小澤 智　A：電通中部支社　DF：レンズアソシエイツ

知的＆効果的な説得法

言葉に関するうんちくは、読み手に「なるほど」、「そうかも」と思わせる説得力があります。その字が成り立つまでの歴史や、人々の考え方が見えてくるからかもしれません。

そんな言葉や文字に注目して、読み手にとって新鮮な話を伝えるキャッチコピーが「言葉について語る型」です。

日本では、「事故で亡くなる」。海外では、「ｋｉｌｌ」という。

こちらは愛知県の交通事故を減らすことを目的としたキャンペーン「AICHI SAFETY ACTION」のポスター。ボディコピー（キャッチコピーにつづく文章）にも書かれていますが、アメリカやイギリスでは事故で亡くなったとき、

「killed」を用いるそうです。日本と欧米の事故に対する認識の差が、「亡くなる」と「kill」に表れているのかもしれません。

ターゲットを絞らず多くの人に読んでほしい場合、今回のように読み手が日常的に触れる言葉のうんちくを語ると、身近なテーマとして興味を持ってもらいやすくなります。

> 実例

「女子」が細くなって、「好」き。ルネサンス（スポーツクラブ）オリジナルタオル

「少し止まる」と書いて、「歩く」です。石川県加賀市　加賀温泉郷観光PR　ポスター

優しいって、ひらがなにすると、やさしくなる。集英社　ナツイチ　ポスター

1年が「あっ」という間なら、夏休みは「ぁ」という間。明光ネットワークジャパン　明光義塾　新聞

「土」へんに「花」と書いて、「ごみ」と読む。この日本の考え方が美しいと思う。
パナソニック 家庭用生ごみ処理機リサイクラー　雑誌

齢は、歯にあらわれるから。花王　ディープクリーン　雑誌

頭で考えても身につかないから「手に職つける」って言うんだな。　芦田板金工業　職人募集　ポスター

マイルとスマイルが似ているのは、偶然でしょうか。　東日本旅客鉄道　JALカードSuica　ポスター

「Fraiday」って書いてるアメリカ人がいたら馬鹿にするだろ?そういうことだよ。

日本漢字能力検定協会　ポスター

洋室なのに「6畳」だなんて、日本人は畳が好きだなぁ。

TTNコーポレーション（畳メーカー）　ポスター

女子力があるとかないとか言うけれど、女の子は力ですか。

クロスカンパニー earth music & ecology　ポスター

きるは生きるの大部分。　札幌駅総合開発アピア　札幌APiA（商業施設）　ポスター

みちくさを『食う』。昔の人は、いいこと言うなぁ。　札幌駅総合開発アピア　札幌APiA（商業施設）　ポスター

きになる、はすぐにすきになる。　札幌駅総合開発アピア　札幌APiA（商業施設）　ポスター

蜚蠊　読めなくても、ヤな感じはよくでてる。　雨宮　ポスター

　この漢字、「ゴキブリ」と読みます。雨宮は害虫駆除対策の会社です。

9 一見、常識と反対型

常識と反対のことや、常識を否定することを表現したキャッチコピー

「知りません」と言える知識を持て。

自分のワインの知識が深いと、初めて聞くワインの
ことについて自信を持って知りませんと答えられる。
知識がないと、そのワインが本当に珍しいのか判断できず、
曖昧な答えになってしまう。
そんないい加減な人間にワインをつぐ資格はない。
ホテルオークラのソムリエとしての基本です。

[かたちにできない made in Japan を]

Hotel Okura
TOKYO

ホテルオークラ東京企業広告（ホテルオークラ東京）［ポスター］
CW：武藤雄一　Assistant Copywriter：大澤芽実　CD：杉山英隆　AD・D：勝 千秋　I：鈴木千絵
A：日本経済社　DF：ハックルベリー、武藤事務所

「逆でしょ!」と思わせてからの…

常識と反対のことや、常識を否定することを表現したキャッチコピーが、「一見、常識と反対型」です。この「型」のキャッチコピーを見ると、不思議に思うどころか、「逆でしょ!」と疑念を抱く人もいるかもしれません。しかし、ボディコピーでしっかり説得できれば、疑いの気持ちがあった分、納得度は高くなります。

「知りません」と言える知識を持て。

こちらはホテルオークラ東京のポスターです。本来「知りません」と言うのは知識がないことなのに、どういうことか。答えはボディコピーで明かされています。「自分のワインの知識が深いと、初めて聞くワインのことについて自信を持って知りませんと答えられる」…納得です。確かに知識があやふやなときや、知っていないと恥

ずかしいと思うときほど、「知りません」とは言いにくいものです。

このように「一見、常識と反対型」は、キャッチコピーが強烈な「フリ」になっている分、ボディコピーで読み手の共感しやすい「オチ」を盛り込むことが必要不可欠です。

（実例）

じつは、いちばんお年寄りにやさしいのは、電子書籍です。 三省堂書店　電子書籍リーダー　ポスター

「文字を5段階に拡大・縮小できるから、もう老眼鏡はいりません。」とつづきます。

サービス絶対禁止。 ユニクロ　ポスター

「サービス＝サービス残業」のことです。「残業、あります。サービス残業、許しません。」とつづきます。

新米、お断り。 スシロー　ポスター

お寿司に使うシャリは古米を使うのが常識だそうです。

近大へは願書請求しないでください。 近畿大学　新聞

近大は、簡単すぎるとウワサです。 近畿大学　ポスター

どちらも、インターネットで手続きする「近大エコ出願」の広告です。

誘惑に負けろ。大塚製薬　SOYJOY　屋外広告

大豆は、糖質の吸収が穏やかで太りにくいと言われる低GI食品。そこでSOYJOYを間食として提案しています。

「ありがとう」と言われないサービスを。ヤマト運輸　ポスター

「ありがとう」と言われないほど、「あたりまえのサービス」になる。そんな企業の思いを伝えています。

無添加を疑え。シャボン玉石けん　新聞

合成界面活性剤などが入っていても「無添加」とうたう石けんと、自社の「無添加」は違うことを伝えています。

木を切らない、という森林破壊があります。凸版印刷　新聞

国産の間伐材（木々を成長させるため、込み合ったエリアで間引かれた木）の使用を促す広告です。

あなたの、お荷物になりたい。如水庵　博多土産の大定番　筑紫もち　電飾看板

空は、高くない。スカイネットアジア航空　スカイネット割引　新聞

血縁どうしの争いを見ると、わくわくする。日本中央競馬会　ウインズ新横浜　ポスター

10 これ、なんだ？型

「なんだ？」と思わせて気を引くキャッチコピー

うちの子も、私も、もしかしてYDK？

YDK診断（やればできる子）

- □ 「まだ本気だしていないだけ」がログセ。
- □ テストの言い訳が「今回、全然勉強しなかったから」。
- □ お母さんも「やればできる子」って、言われてた。
- □ 復習の時、ノートが汚くて、何のことかサッパリ。
- □ 「明日やろーっと」って、昨日も言ってた。
- □ アイドルグループのメンバーなら全員覚えられる。

YDK診断（やればできる母さん）

- □ 「一口だけ」が止まらない。
- □ リバウンドの言い訳が「みんなが残すから」。
- □ 自分も昔、「やればできる子」って、言われてた。
- □ 昨日何を食べたのか、サッパリ思い出せない。
- □ ホコリは見えてないことにする。
- □ バーゲンの日ならいくらでも覚えられる。

いかがでしたか？YDK診断。
全部とはいかなくても思い当たるフシはきっとあるはず。
やればできるのに、やり方がわからなくて、できないYDK。
明光義塾の個別指導で、きちんと勉強の仕方を学んで、
やればできる子から、本当にできる子へ。
まずは、お近くの教室へ、お越しください。

個別指導 明光義塾

春の得得キャンペーン 4月末まで実施中！
詳しくはWebへ！
0120-118-559

明光義塾企業広告（明光ネットワークジャパン）［雑誌］
CW：福田宏幸　CD：黒須美彦　AD：水口克夫　D：山中牧子・金子杏菜　I：萩原ゆか
A：シンガタ、Hotchkiss、電通

わからないから、知りたくなる

「これ、なんだ？型」は、キャッチコピーだけでは話が完結せず、それが逆に興味を引く「型」です。「一見、常識と反対型」（P40）と同じく、思わずつづきを読みたくなるようなつくりになっています。

うちの子も、私も、もしかしてYDK？

「YDK」ってなんだ？　と思わず突っ込まずにはいられないこのキャッチコピーは、明光義塾の雑誌広告です。AKB48、「TDL＝東京ディズニーランド」「ANA＝All Nippon Airways」、「TKG＝卵かけごはん」など、ちまたにはアルファベット3文字の略称があふれています。つまりそれは、読み手にとって身近でなじみ深いフォーマットなのです。そこで「YDK」ですが…答え

は「やれば できる 子」。広告そのものが診断票になっていて、子どもたちが思わず「そうそう」とうなずきそうな項目が並んでいます。「やれば できる 母さん」の診断票もついていて、ユーモアも効いていますね。

> 実例

ウンチ、当たります。 ゾウのウンチからできた有機たい肥「エレファント・ダン」のプレゼントを告知した広告です。 ムネ製薬 コトブキ浣腸ひとおし ポスター

誠に申し訳ございません。 底に沈殿するほどたっぷり果汁を使っているので、一度缶を逆さにしてお飲みください、と伝える広告です。 キリンビール 本搾りチューハイ ポスター

ブラジャー、チュパチュパ。 インドネシア語で「すぐに学習する」という意味。その精神で、さらに世界に進出していくことを伝えています。 スカパーJSAT WAKUWAKU JAPAN 雑誌

社名から「運輸」を消してくれるひと。「運ぶ」を超えた新しいサービスを生み出す。そんな熱意が伝わる採用広告です。 ヤマト運輸 ポスター

水を食べよう。 大塚製薬 ポカリスエット ゼリー ポスター

「部長の山本はまもなく戻りますので、そこに座ってろ」

「はい。私は、月曜日なら都合のいい女です」　ベルリッツ・ジャパン　ポスター

どちらも「あなたの英語は、こんな風に聞こえているかもしれません。〜」とつづきます。

発売決定、中身は未定。　鉄道会館　ポスター

「あなたとつくる東京エキ弁　オリジナルレシピコンテスト」の告知です。

モスバーガーは農業です。　モスフードサービス　モスバーガー　チラシ

レタス、トマト、キャベツ、タマネギをつくる協力農家とのこだわりなどを表現した広告です。

こたつにキウイ。　ゼスプリインターナショナル　ゼスプリ国産ゴールドキウイ　新聞

ビタミンCや食物繊維などを豊富に含んだ冬季限定販売のキウイの広告です。

「駐車場の確認をしたい。どうぞ」と連絡した。

「ちゅう………したい。どうぞ」と迫ってた。　城山（情報通信）　ポスター

「つながりにくい無線機では、話になりません。」とつづきます。

11 真逆・落差型

反対の言葉や落差のある表現を使ったキャッチコピー

昼の大失敗は、夜の大笑い。

目覚めて、すぐに心臓が暴れ出した。たしか今日は、清算を兼ねた重要な会議があった気がする。それは、9時からであった気がする。手帳を確かめる。たしかに、9時である。

現在は7時半。

狼狽もそのままに家を飛び出しタクシーを捕まえた。飛ばしてください、というお決まりの台詞、5分遅れで清算先の会社に到着するはずだ。ところが会議室の場所が分からない。同僚に電話しようとしたところで、ふと気づく。ケータイをタクシーに忘れてきたことを。

そんな最悪な昼間のことはともかく、友は酒を飲みながらははははと笑い、別の不幸自慢をはじめた。

おいしい酒と話者がある、友がいる。そんな夜に、昼間の失敗は実に話にちょうどいい。うまく行きすぎる人生は、お酒を飲んでもつまらない。小さな不幸や、小さな幸福に震えながら、夜はふけていまにふけていく。

たしか今日は、

今宵も、一杯。

五明

五明店舗広告(五明)[ポスター]
CW:細田高広　AD:小杉幸一　I:細田雅亮

言葉のジェットコースター

「真逆・落差型」は、反対の言葉や落差のある表現を使い、インパクトを強めるキャッチコピーです。短い時間で感情を上下させ、その落差で強い印象を残します。

昼の大失敗は、夜の大笑い。

飲食店「五明」のポスターは、仕事のミスを肴に友人と笑い合える居心地のよいお店であることを、ある社会人の失敗談を通して表現しています。そしてお酒を飲みながら、失敗をうれしそうに友人に語る主人公の顔が目に浮かぶようなキャッチコピーです。

「昼の大失敗」と「夜の大笑い」の対比。強いインパクトを残す「昼の大失敗」と「夜の大笑い」の対比。そしてお酒を飲みながら、失敗をうれしそうに友人に語る主人公の顔が目に浮かぶようなキャッチコピーです。

仕事の失敗は、お酒の席ではネタになる。大人になると幸せをアピールするより、

不幸自慢の方が盛り上がりやすい…そんな社会人ならではの楽しい時間を、ボディコピーでこうまとめています。「小さな不幸を、小さな幸福に変えながら、夜はあっというまにふけていく。」。読み終わると、思わずだれかを誘ってお酒を飲みに行きたくなってしまう広告です。

> 実例

世界には、お腹のすいてる人と、お腹の出ている人がいる。
<small>TABLE FOR TWO International ポスター</small>

大好きな人といるときに限って大嫌いな自分がでてきてしまう。
<small>JTBコミュニケーションズ（広告）ポスター</small>

バカと書けば、ケンカ。バカ♥と書けば、愛。
<small>P-mate ポスター</small>

戦争反対、競争賛成。
<small>経済産業省 グローバルインターンシップ告知 ポスター</small>

映画地獄？天国じゃん
<small>エイベックス・エンタテインメント ｄビデオ ポスター</small>

何も言わないって、言葉なんだ。
<small>集英社 ナツイチ ポスター</small>

2章 お客様の気持ち

商品やサービスを使う側（お客様）の視点で書かれたキャッチコピー

12 うれしい気持ち型

商品を使ったとき、買ったときの喜びなどを表現したキャッチコピー

「旅行どうだった?」
と聞いてほしくて、
おみやげを買った。

あの人に、金沢・北陸の名産品を。

黒門小路
KUROMON KOJI

地元のお酒が
酒好きに認められると、
自分が認められた気がする。

あの人に、金沢・北陸の名産品を。

黒門小路
KUROMON KOJI

黒門小路(めいてつ・エムザ)[ポスター]
CW・CD:盛田真介　AD・D:木下芳夫　A:電通西日本金沢支社

「ハッピー」をコピーで語る

私は手書きのスケジュール帳を使っています。その日にやるべきことを、ひとつひとつ箇条書きでメモしておくのです。そのスケジュール帳を買いに行ったとき、文具店の店員さんが、「終わった仕事に線を引く達成感が気持ちいいですよね」と言っていて、「そうそう！」と2人で盛り上がったことがありました。

「うれしい気持ち型」は、まさにこのような共感をキャッチコピーにしたものです。商品を使ったとき、買ったときの喜びなどを、お客様目線から表現します。

「旅行どうだった？」と聞いてほしくて、おみやげを買った。
地元のお酒が酒好きに認められると、自分が認められた気がする。

石川県金沢市にある百貨店、めいてつ・エムザ。その1階にある黒門小路のシリー

ズポスターです。ここでは石川の銘菓、食品、工芸品などを販売していて、キャッチコピーでは商品を買った人のうれしい気持ちや期待感を描いています。

お客様が商品を買う決め手は、「値段」や「品質」だけではありません。それを持ったときの気持ちや、使っているシーンを想像して判断するなど、心理的な部分も大きいのです（おみやげならなおさらですね）。

> 実例

視力が良くなったら、表情まで良くなった。　HOYA コンタクトのアイシティ　ポスター

「わたしかわいいでしょ」は言えないけど、「ネイルかわいいでしょ」は言える。　MJ Nail　ポスター

車窓に映った自分を見た。いつもより、いい顔だった。　JRグループ　青春18きっぷ　ポスター

先生に褒められた日はちょっとだけ窓をあけて弾く。　あんどうピアノ教室　ポスター

変顔なら負けない。こんな私、男の子がいたら多分いなかった。　神戸山手女子中学校・高等学校　ポスター

ほかにも

おいしいと言うかわりに、あの人はおかわりしてくれた。 ヤマサ醤油 ヤマサ鮮度の一滴 雑誌

デキる先輩の下っ腹を見て、前より親近感がわいた。 北のたまゆら（温泉）ポスター

四十肩の俺でも、まだ息子に投げられるボールがある。 エポック社 野球盤 ポスター

【 あるある共感型 】「うれしい気持ち」ではないけれど、共感度の高いキャッチコピー

こっそり見たいのに、見つからない。それが、値札。 セディナ セディナカード ポスター

大人は、大人しかいない場所で食事をしたい時がある。 サッポロ不動産開発 恵比寿ガーデンプレイス 電飾看板

嫌なことがあった日は、いつもより長く走る。I'm a runner. アディダス ジャパン ポスター

提出が早い先輩は、出世も早い気がする。 シャチハタ 新聞

あの日から、息子が、運転手さんの真似をする。 はとバス ポスター

生きてると、無性に何かを投げたい日がある。 ラウンドワン ポスター

13 悲しい気持ち型(ユーモア)

お客様の悲しい気持ちを笑いに変えて表現したキャッチコピー

ハートアップ学割告知(日本オプティカル)[ポスター]
CW:福田晴久　CD:大沼 隆　AD:鳥海雅弘　D:村上史洋・齋藤修央(1・2段目)/
山中博之・稲垣文貴(3段目)　I:川本倫誉　A:電通中部支社　DF:インパクトたき、アサヒデザイン

つらいときほど笑い飛ばそう

「悲しい気持ち型」は、商品を買う前、使う前の悲しい気持ちなどをあえてユーモアを交えて表現するキャッチコピーです。ネガティブをポジティブにとらえるのが「ポジティブ変換型」(P8)ですが、この「型」はネガティブを笑いに変える「ユーモア変換型」とも言えるかもしれません。

授業中ずっと、黒板にガンを飛ばしている。
いつも遠くから見てた憧れの先輩が、近くで見たらそうでもなかった。
目が悪いだけなのに、先輩には、目つきが悪いと言われる。

目の悪さに悩む学生の嘆きをコミカルに表現したこのキャッチコピーは、コンタクトレンズ専門店、ハートアップのポスターです。目が悪いことによる小さな悲劇

を喜劇的に描くことで、笑いとともに共感を得ることができます。

「悲しい気持ち型(ユーモア)」は、キャッチコピーだけを見ると深刻な悩みに見えるものもありますが、ユーモアのあるデザイン(イラストなど)とかけあわせることで、読み手が思わず笑ってしまう親しみやすい広告となります。

> 実例

ハグされた。彼の手は背中に届かなかった。 エクラリー(エステサロン) ポスター

コクられた。相手はかなりのデブ専だった。 エクラリー(エステサロン) ポスター

18歳の私に言いたい。それ以上、食うなっ! アトラス(エステサロン) ポスター

22歳の私に言いたい。ムダに肌を焼くなっ! アトラス(エステサロン) ポスター

ほくろまで、太った。 ルネサンス(スポーツクラブ)

だぼっとした服が、だぼっとしない。 ロート製薬 茶花美人 新聞

古文とお経の区別がつきません。 明光ネットワークジャパン 明光義塾 屋外広告

「全然勉強してないよ」リアルなのは俺だけだった。　明光ネットワークジャパン　明光義塾　屋外広告

ひさびさの手書きは、ひらがなだらけになっていた。

ことわざで褒められた。と思ったら、叱られていた。　シャープ　Brain（電子辞書）　雑誌

5年前の日記も、おなじ漢字をまちがっていた。　シャープ　Brain（電子辞書）　雑誌

私にとって、英語で書かれたメールは、ぜんぶ迷惑メールだ。

キュリオコーポレーション（英会話）　ポスター

孫の言うことを聞きたいが、体が言うことを聞かない。　ヤクルトヘルスフーズ　ヤクルトのグルコサミン　新聞

「基本的にOK！」のあと、根本的にダメ出しされた。　キリンビール　淡麗プラチナダブル　ポスター

最近、バンド名か曲名かわからん！　キリンビール　淡麗プラチナダブル　ポスター

独身貴族ならまだしも、独身平民だ。　リクルート　ツインキュ（恋活・婚活サービス）　チラシ

ずっと王子様を待っていたけど、そういえば私お姫様じゃなかった。

リクルート　ツインキュ（恋活・婚活サービス）　チラシ

僕の成功は、上司の成功。僕の失敗は、僕の失敗。　風来楼　ポストカード

「飲んで帰りませんか。」とつづきます。

14 悲しい気持ち型（本音）

お客様の悲しい気持ちを表現したキャッチコピー

帰る時に、泣かれると辛い。我慢されると、もっと辛い。

交通費に宿泊費。息子の病気を心配しながらお金のことも心配している

ドナルド・マクドナルド・ハウス(37の企業、大学、医療機関)［ポスター］
CW：正樂地咲　CD：中山昌士・岡本達也　CD・AD：土橋通仁　PH：森 善之
Assistant Photographer：渕崎 智　I：そら君　ST：篠田早苗　HM：牧田みどり　CA：石田裕司
PR：青島 悟・上村隆之　Printing：小澤 智　Retouch：飛田 誠　A：電通中部支社　DF：OPENENDS

一言で、読み手に寄り添う「友」となる

「悲しい気持ち型（本音）」は、お客様の切実な悩みや悲しい気持ちを表現したキャッチコピーのこと。つらさ・悲しさを描くことで、その気持ちを分かち合い、いっしょに問題解決に向き合える「企業・商品＝最大の理解者」であることを伝えるのです。

帰る時に、泣かれると辛い。我慢されると、もっと辛い。交通費に、宿泊費。息子の病気を心配しながらお金のことも心配している。

こちらは、子どもの治療に付き添う家族のための施設、ドナルド・マクドナルド・ハウスのシリーズポスターです。病気の子どもを持つ親の「心の声」を描いたキャッチコピーが、同じ境遇にある読み手の深い共感を誘います。

「悲しい気持ち型（ユーモア）」（P56）のように、笑い飛ばして共感を得る方法もあ

れば、より切実なテーマは今回のようにつらい本音を表現する。ネガティブな感情を表現する際は、問題の大きさや話の重さに合わせて2つを使い分けるといいかもしれません。

> 実例

何も考えない。考えたら、正気でいられない。 大阪府 ポスター

殺されると思って逃げた。夫婦喧嘩で片付けられた。 大阪府 ポスター

どちらも「DV—女性への暴力を撲滅する。パープルリボン運動」とつづいています。

待つ時間は長い。それが不安な時間なら、なおさらだ。 ソニー損害保険 自動車保険 新聞

深夜だから仕方ないけど…深夜だからこそ、早く助けてほしい。 ソニー損害保険 自動車保険 新聞

会える人が少ない、行ける場所が少ない休暇。それが産休でした。 SUN STUDIO OKAYAMA マタニティ・ヨガ ポスター

前向きになりたいのに、どっちが前かわからないときがある。 池坊いけばな花真会 ポスター

若づくりはいやです、若いままでいたいんです。 シーズ・メディカル シロノクリニック（美容皮膚科）ポスター

3章 企業からのメッセージ

――商品やサービスをつくる側（企業）の視点で書かれたキャッチコピー――

15 店員・社員の声型

―― 伝えたいことを「働く人」の言葉で表現したキャッチコピー

男は難しい顔して
つくるけど、
女は笑いながら
つくるのよ。

協同の心、女性の力へ。

「見た目が悪いだけで、捨てちゃうなんて、もったいない」きっかけは、この言葉でした。店頭に並ばない柿をつかった「柿スライス」を商品化したのは、福岡県の「JAにじ」の女性グループの方々。農作業や家事が終わった夜、作業場に集まり試行錯誤の日々が続きました。10年ほどかけて特産になるほどの人気商品に、今では、県内外にたくさんのファンを増やし、県内外にたくさんのファンを増やし、JAにじでは、「星の数ほどグループをつくろう」を合い言葉に、その活動を積極的に支援。文化活動、エコロジー活動、福祉事業、加工事業などと、400以上の女性グループがいきいきと活動しています。女性の知恵を、優しさを、勤勉さを、大胆さを、地域社会の活力へ。あたらしい絆を結んでいくことも、今ある絆を支えていくことも、JAの大切な役割です。

JAの様々な活動を紹介するホームページはこちら。ja-kizuna.jp JAきずな 検索

大地がくれる絆を、もっと。JAグループ

全国農業協同組合中央会ブランド広告（全国農業協同組合中央会）［新聞］
CW：小林慎一・小川祐人　CD：内田延光　AD：本田晶大　D：鈴木沙希・山田七海　PH：木寺紀雄
A：電通　DF：NesT.O

働く人の顔が見えてくる

例えば飲食店の場合、外から中が見えないお店は入りづらかったりします。逆に店員さんが元気いっぱいで親しみやすい飲み屋は、「1回くらい入ってみるか」と思えるもの。広告でも、会社の雰囲気や思いを伝えるために「働く人」を登場させることがあります。
「店員・社員の声型」は、会社が伝えたいことを、店員・社員の言葉を通して表現するキャッチコピーです。

男は難しい顔してつくるけど、女は笑いながらつくるのよ。

JAグループの新聞広告に登場するのは、見た目が悪く育ってしまった柿を、なんとかして商品化に結びつけた女性たちです。しっとり

> 実例

とした食感が残る半生タイプのドライフルーツ、「柿スライス」を考案した彼女たちは、全員農家の主婦。農作業や家事を終えた19時以降に加工をしているそうです。キャッチコピーを見るだけで、女性たちの笑い声が聞こえてきそうな明るさと活力があますね（実際広告にも写っていますが）。一面に並べられた橙色の柿とともに、女性たちの笑顔も輝いて見えます。

化粧も落ちるけど体重も落ちるよ。　エムズライン　倉庫内スタッフ募集　雑誌

ダイエットは続かないので、キャディーを続けていきます！
茨木カンツリー倶楽部　キャディー募集　雑誌

高齢化社会。若者の車離れ。時代に求められてる感が、すごい。
日の丸交通　採用　ポスター

「○○って店、わかります？」「できるだけ急いでほしい！」「前の車を追ってくれ！」基本的に、人助けの仕事が多い。
日の丸交通　採用　ポスター

一番悔しいのは、救えなかった患者さんが残した「ありがとう」。 加古川市民病院機構　看護職員募集　ポスター

仕事の成果が、子どもってのが、ええよ。 宝島社　新聞

私たち、不景気には飽きました。 雑誌『GLOW』『リンネル』創刊時に、2誌の編集長からのメッセージ形式で出された広告です。 稲田塾　ポスター

古寺の雨どいを直した時、数百年前の職人と会話した。 芦田板金工業　ポスター

次の修理は二百年か三百年先と聞くとベテランでも思わず力が入る。 芦田板金工業　ポスター

顔つき変わったね、ってよく言われます。 日鉄鉱業　人材募集　ポスター

バットを買っていった少年が、ヒットを打ったかどうか気になる。 太陽スポーツ　新卒募集　フライヤー

カントクよりも、チームメイトよりもオレがいちばん相談されてる。 太陽スポーツ　新卒募集　フライヤー

思いつきでメニューに出すほど、私たちもアホではありません。 ブシド　らーめん工房りょう花　キウイラーメン　雑誌

配慮はしますが、遠慮はしません。 アビームコンサルティング　ポスター

16 企業の決意・信念型

企業が描くビジョンや考えを伝えるキャッチコピー

また来たい
という場所じゃないから、
いま来てよかった
という場所でありたい。

看護師
募集中

村上記念病院企業広告（村上記念病院）［ポスター］
CW：石本香緒理　AD・D：木下芳夫　A：セーラー広告

組織の熱意を「手紙化」する

「企業の決意・信念型」は、企業・組織から読み手に届ける手紙のようなもの。企業が描くビジョンや考えを、言葉に乗せて実直に伝えます。読み手が企業の思いや本音に触れることは普段あまりないので、言葉に熱意がこもっていればいるほど、心に響くものとなります。

また来たいという場所じゃないから、いま来てよかったという場所でありたい。

こちらは愛媛県にある村上記念病院のポスターです。冒頭の「また来たいという場所じゃないから」という患者さん側に立った前提が、病院の温かい思いを感じさせます。手紙を読むと

相手の性格がわかるように、「企業の決意・信念型」のキャッチコピーからは組織の雰囲気・姿勢が見て取れるのです。それは、病院という組織からのメッセージでありながら、そこで働くお医者さん、看護師さんの顔が浮かんでくるからかもしれません（「店員・社員の声型」（P64）と同じですね）。

> 実例

ムラタは思う。恋のドキドキだって、いつか、電気をおこせるだろう。 村田製作所　ポスター

人は、一生育つ。 ベネッセホールディングス　新聞

「100年も先のことは、わからない」なんて言うのはやめよう。 サントリー　天然水の森PROJECT.　新聞

これからも、夢を量産しようと思う。 本田技研工業　新聞

負けるもんか。 本田技研工業　ポスター

それでも、牛と生きていく。 全農　新聞

毎日を「防災の日」と考える。 ミドリ安全　新聞

約8割の子どもたちが解約を望むサービスを、これからもドコモは提供し続けます。NTTドコモ　アクセス制限サービス　新聞

「絆」を、去年の言葉で、終わらせてはいけない。東日本大震災でキーワードとなった「絆」を心に刻み、エネルギーを安定供給しつづけることを伝える広告です。JX日鉱日石エネルギー　ENEOS　新聞

クールビスは嫌いだ。「なぜなら、だらしない男が増えるから。〜」とつづきます。オンワード樫山　J.PRESS　新聞

岡山から東京へ、本社を移す予定はこれからもありません。言わせない。三井不動産　日本橋再生計画　新聞

「昔は良かった」なんて言わない。言わせない。クロスカンパニー　新聞

タクシー料金には接客料もふくまれている、と考えるタクシー会社。富士タクシー　雑誌

宇宙からバクテリアまで。オリンパス　新聞

もっと、何だかわからない会社へ。東洋紡　雑誌

固定概念を、ぶっ壊す。近畿大学　新聞

17 老舗の信頼型

長年愛されてきた信頼感・安心感をアピールするキャッチコピー

「なるはや」で仕事をする職人はいない。

「日本の伝統工芸を元気にする！」
中川政七商店

中川政七商店企業広告（中川政七商店）［ポスター］
CW：石橋涼子　CD：福田宏幸　AD：沓掛光宏

継続は「信頼」なり

世の中には「いま話題のお店」ともてはやされ、長蛇の列をなす人気店があります。しかし数年後、そのお店がつぶれていたり、商品の生産が終わっていることも少なくありません。

そんな流行に左右されることなく、長年愛されてきた信頼感・安心感をアピールするキャッチコピーが「老舗の信頼型」です。

「なるはや」で仕事をする職人はいない。

こちらは手績み、手織りの麻織物などを扱う中川政七商店のポスターです。このキャッチコピーでは、1716年に創業した老舗の誇りを、「なるはや（なるべく早く）」という現代語の否定で表現しています。流行りのビジネスとは違う。長く愛され

るには理由がある。そんな職人のこだわり、そして品格や余裕を感じられる広告です。結果は出すものではなく、出しつづけるもの。例えば野球のイチロー選手のように、つづけることの大切さをわかっている職人だけが、どの世界も一流になれるのかもしれないですね。

> 実例

改良を続けて、ずっとスタンダード。キューピーマヨネーズ90年。 キューピー　新聞

2011年も、カンロ飴は新しくなりません。 カンロ　カンロ飴　屋外広告

3分を積み重ねて51年。あっという間でした。 日清食品　チキンラーメン　雑誌

260年、日本人を甘やかしてきました。 上野凮月堂（洋菓子店）ポスター

繊細なバランスを知るものだけが、ずっと残る。 日本コカ・コーラ　綾鷹　ポスター

虫に嫌われつづけて125年。 大日本除虫菊（KINCHO）新卒採用　ポスター

おかげさまで32年。ネコにとっては144年。 アイシア（ペットフード）ポスター

真っ直ぐつくって、130年。 三菱鉛筆　新聞

50年間。日本も大変だったが、日本の胃も大変だった。 興和　新キャベジンコーワS　新聞

親からすすめられた薬は、なぜかよく効く。 富山県薬業連合会　富山のくすり　ポスター

24世紀になっても、きっと人間は湿布とか貼っている。 富山県薬業連合会　富山のくすり　ポスター

富山県は300年ほど前から薬業が盛んです。

ヒット商品番付なんて、めざしていません。こちら、発売40年になるエコ空調です。
矢崎総業　ポスター

歴史ある若い会社、ジェイテクト。 ジェイテクト　新聞

ジェイテクトは、戦前からある2つの会社が合併して2005年に誕生した、自動車部品などの会社です。

誰にも真似できない技術でまくらは縫われてゆく。誰でもできるよ、と職人は笑う。

機械のほうが速いけど、まくらは人の手で、誰かにつくる。そのほうがきっとよく眠れる。

どちらもまくらのキタムラの店頭パネルです。「職人がつくる日本のまくら。創業1923年。」とつづきます。

デフレの前から、安かった。 心御　海老平や（食品）　ポスター

時代に左右されることなく安かった、という意味で「安さの老舗」、「安心の安さ」と言えるかもしれません。

18 肯定する・背中を押す型

褒めたり、応援したりする
キャッチコピー

いい男は、街で遊ばない。

釣り具のイシグロ

イシグロ店舗広告（イシグロ）[ポスター]
CW・CD：戸谷吉希　AD・D・PH：平井秀和　AE：鷲見隆宏　A：大広名古屋支社　DF：ピースグラフィックス

私はあなたの「味方」です！

「肯定する・背中を押す型」は、商品・サービスを使う人の「味方」となって褒めたり、応援したりするキャッチコピーです。読み手は気持ちよく納得できるので、商品やサービスへの印象もよくなります。

いい男は、街で遊ばない。

こちらは東海地方を中心とした釣り具の販売店、イシグロのポスターです。独自の「いい男」の定義で、釣りを愛するすべての人を肯定しています。その男らしさを演出しているのが、ゴツゴツとした岩場の風景写真と、1行のキャッチコピーが中央に堂々と添えられたデザイン。言葉も写真もまっすぐ心に届くため、「街で遊ぶ

「いい男」も本来いるはずなのに、そんな反論をさせない強さがありますね。

「肯定する・背中を押す型」は、さらにいくつかのパターンに分けることができます。

> 実例

【肯定する】ターゲットの行動を「正しい」と肯定するキャッチコピー

自分がちっぽけに思えたら、その旅は、きっと正しい。エイチ・アイ・エス　ポスター

わからないけど、神社で挙げるふたりは、大丈夫な気がする。
川越氷川神社　結婚式　屋外広告

緊張も、不安も、キミががんばってきた証。
名古屋鉄道、サークルKサンクス、ポッカサッポロフード&ビバレッジ　受験生応援「さくらTRAIN」　新聞

【背中を押す】行動に移すことを勧めるキャッチコピー

たった一枚の絵を観に行く。旅に出る理由は簡単でいいと思います。
東日本旅客鉄道　大人の休日倶楽部　ポスター

同じ夢をもつ人がそばにいると、くじけにくい。
いま頑張れば 本番は、復習になる。恵那アカデミー 宣伝会議 編集・ライター養成講座 ポスター

【褒める】 読み手に感謝したり、褒めたりするキャッチコピー

胡麻麦茶のおかげではありません。毎日続けたあなたのおかげです。
サントリー ポスター

屋根の下の節電、ありがとう。次は、屋根の上の発電です。
パナソニック 太陽光発電システム 新聞

がんばる人の、がんばらない時間。ドトールコーヒー ポスター

19 正直型

疑われる前に正直に話すキャッチコピー

私たちの仕事は、地球を傷つけることからはじまってしまう。

ビルを建てるために、大地を掘る。道をつくるために、山を削る。私たちの仕事の多くは、地球を傷つけることからはじまってしまいます。大成建設は、地球環境に大きな影響力を持つ責任を自覚し、高い技術力を生かしながら、環境への負担を減らす取り組みを進めます。自然環境の再生や生態系の保全を通じて、失われた自然を取り戻す活動にもますます取り組んでいきます。人と地球が共に生きていく環境をつくることは、地球の未来をつくることでもある、と信じて。——— 大成建設の環境への取り組みを、これからみなさんにご紹介します。

環境問題を考える。
ゼネコンの責任は、重い。

TAISEI 大成建設

大成建設企業広告（大成建設）［新聞］
CW：橋本卓郎　CD：伊藤公一　AD：村野崇行　D：矢野仁志・後藤和也　A：電通　DF：ワークアップたき

隠さないから信用される

例えば商談で調子のいいことを言う営業の人に対して、「数字を盛って言ってるんじゃないかなぁ」と思ったり、打合わせの相手に「この人、知らないのに『知ってる』って言ってる?」と感じたり、合コンで『彼氏いない』って言うけど絶対いるでしょ」と疑ったり…日常生活の中で、「なんか怪しい」と思うことは少なくありません。

これから紹介する「正直型」のキャッチコピーでは、そんな疑いを持たれることはまずないでしょう。この「型」は、広告の送り手側からネガティブなことも含めて正直に、真剣に話をします。

私たちの仕事は、地球を傷つけることからはじまってしまう。

総合建設会社・大成建設のポスターでは、自分たちの仕事が「地球を傷つける」

ということを、隠さずに伝えています。その告白によって、環境問題に真摯に向き合う姿勢がより強く伝わってくるのです。本来、自社の強みやセールスポイントをアピールする広告で、あえて弱みや不利なことを語る。それは問題へ取り組む決意の裏返しであると、読み手も感じずにはいられません。

なにより相手が正直に言ってくれれば、人は信用したくなるものです。

ときには、お客さまの怒りを買ってしまうこともあります。

それを承知の上で、お話しすべきことはお話しします。

復興支援で来てくださっている皆さまに、充分なサービスができないでいます。

三菱UFJモルガン・スタンレーPB証券　ポスター

実例

ホテルルートイン　従業員募集　雑誌

イオンの反省　イオン　新聞

「私たちイオンは、世の中の変化に対応できず、お客さまを見失っていたことを反省します。〜」とつづきます。

まず、やわらかさに驚かれます。値段を見て、もう一度驚かれます。

髙田耕造商店　最高級たわし 3150円　ポスター

志望動機は「時給」でいいんです。パーラー パトリオットM（パチンコ）　求人　雑誌

「時給1400円以上」とつづいています。

入ってみて、自信がついて、職場で結婚。そんなケースもありました。
楽天オーネット（結婚情報サービス）　ポスター

「転職しないほうがいい」というアドバイスもしています。
インテリジェンス　DODA（転職支援サービス）　ポスター

> ほかにも

【挑発型】読み手に発奮を促すようなキャッチコピー

華やかな大学生活を送りたい人は別の学部へ。
近畿大学　国際学部開設　WEB

授業で発言しない学生は欠席です。本当に。
近畿大学　国際学部開設　WEB

あなたの生涯賃金より、たいていの展示作品は高価です。
東京国立近代美術館　現代美術のハードコアはじつは世界の宝である展　屋外広告

20 ぶっちゃけ型

「正直型」よりさらにぶっちゃけるキャッチコピー

生田綿店店舗広告
(生田綿店(新世界市場商業協同組合))[ポスター]
CW:永井史子　CD・PH・PR:日下慶太
AD・D:河野 愛　A:電通関西支社

ぶっちゃけると応援される

「ぶっちゃけ型」は、お店や商品のネガティブな情報を包み隠さずオープンにするキャッチコピーです。内情を明かされると、応援したくなる。大変そうな人を見ると、助けたくなる…そんな気持ちに近いかもしれません。

「正直型」（P80）よりさらにぶっちゃけていたり、泥臭かったり…「そこまで言っちゃうの？」と笑ってしまうような広告も入ります。

売り上げより年金の方が多いわ

生田綿店のポスターでは、店主が売上状況を告白しています。普通なら隠したくなるような生活の話を、モノクロのポートレート写真で自虐的に語る…そのシュールさがユーモアとなり、読み手とお店の距離を近づけているのです。

ほかにも、

仕入れやめてんのに、なぜか売り切れへんねん
買わんでええから会いに来て

などのシリーズがあります。それぞれのポスターを見れば見るほど、お店を応援したくなる広告です。

> 実例

10人採用したら、7人は逃げます。　岡山物流　シモハナ物流グループ　雑誌

イタリア人が認めなかったパスタやっと気付いた。この仕事、しんどい。　日清食品　カップヌードル・パスタスタイル　WEB

安そうに見えるやろ？実際、安いねん　大嶋漬物店　閉店告知　ポスター

日本で47番目に有名な県。　島根県　ポスター　ブティック クロサワ　ポスター

4章 数字・事実の力

数字やデータ、商品のメリットなどをアピールするキャッチコピー

21 数字・データ型

具体的な数値を見せて納得させるキャッチコピー

世界の食料の約1/3は、ただ捨てられるために作られている。

凸版印刷企業広告（凸版印刷）［新聞］
CD：平山浩司　CW：小澤裕介　AD：河合雄流　D：小楠泰大　PH：白鳥真太郎　PR：町川大介
A：電通　DF：コモンデザイン室、電通クリエーティブX

データはときに、言葉よりモノを言う

例えば企画をプレゼンするとき、漠然と「売上アップが見込めます」と言うより、「〜すると顧客数が1日50人伸びることが予想されるので、15％の売上アップが見込めます」と言う方が、相手もイメージがしやすくなります。

「数字・データ型」は、具体的な数値を見せて読み手を納得させるキャッチコピーです。

世界の食料の約1／3は、ただ捨てられるために作られている。

こちらは凸版印刷の新聞広告です。世界では年間約13億トンもの食料が捨てられているそうですが、数字が大き過ぎてどれくらいなのか想像ができません。それを「世界の食料の約1／3」というデータで、だれでも具体的にイメージが沸くようにしています。そして、印刷事業で培ったフィルムのテクノロジーが、食料のパッケージ

に役立つことで長期保管を実現し、セーブ・フードにつながる、とつづけているのです。

「約1／3も捨てられていたなんて」という驚きもあるので、「驚きの事実型」（P32）でもありますね。

> 実例

36歳の私が夕方40.4歳になっていたなんて 資生堂　エリクシール（スキンケア）　ステッカー
※夕方は朝より平均4.4歳老けて見える、という調査結果がでました。」とつづきます。

54秒に1本売れている理由。 クリニーク　ラボラトリーズ　ターンアラウンド　コンセントレート　EX（スキンケア）　新聞

89％の医師が中高年に勧めたいと答えたミルク。 森永乳業　プレミル　ポスター

脳の80％は水分。テスト前に必要なのは、勉強だけじゃない。 大塚製薬　ポカリスエット　ポスター

96時間かかるサラダ。 つけもの山田屋　ポスター・ボード

生体のリズムは1日が約「25時間」。そのままでは夜にずれる。 キユーピー　雑誌

1970年代、2,200kcal。現在、1,840kcal。しかし、「肥満」はふえ続ける。 キユーピー　雑誌

奥さま、消費税は8％ですがこちらは0％ですよ。「消費増税で負担がふえる家計に、うれしい非課税投資『NISA』です。」とつづきます。野村證券　ポスター

日本の食料自給率は、40％そこそこ。テストなら落第点だ。JAグループ北海道　新聞

世界には、消費税20％でも絵本を非課税にしている国があります。出版文化産業振興財団　新聞

消費税5％。たばこ税59・7％。立命館大学　キャンパス内禁煙キャンペーン　ポスター

20代の投票率、約35％。60代の投票率、約75％。

あなたが政治家なら、どの世代に向けて政策を練るだろう。読売新聞社　新卒採用　ポスター

一般市民の方が、昨年254名の命を救いました。日本心臓財団　AED普及促進　ポスター

3日に1人。妻が夫に殺されています。男女平等参画推進みなと〈GEM〉ポスター

人の平均寿命は5歳伸びた。樹は200歳短くなった。フォーエバー・ツリー・ネットワーク　ポスター

98％の人が、茨城は京都より魅力があると答えました。（茨城県庁職員100人に聞きました）

茨城県　ポスター

22 ナンバーワン型

「1位」であることを主張するキャッチコピー

AICHI SAFETY ACTION（サントリーほか50の協賛企業）［ポスター］
CW：和田佳菜子　CD：中山昌士・岡本達也　CD・AD：土橋通仁　D：白澤真生・岡田侑大　I：宮崎一人
Printing：小澤 智　A：電通中部支社　DF：レンズアソシエイツ

みんなの目を引く1等賞！

優勝、世界一、日本一、人気ナンバーワン…「1位」と言われるものに、人は目を引かれるもの。例えば本屋さんで、POPに「〇〇書店ランキング1位」などと書いてあると、つい手にとってしまうことがあります。

「ナンバーワン型」は、「1位」であることを主張し、それを軸に話を展開するキャッチコピーです。

10年連続日本一。それでもまだ、他人事だと思っていた。

こちらは「言葉について語る型」（P36）でもご紹介した「AICHI SAFETY ACTION」のポスターです。愛知県の交通事故削減を目的としたこのキャンペーン。こ

の広告が出た当時(2013年)、愛知県は交通事故死者数が10年連続でワースト1位を記録していました。その事実を「10年連続日本一」という表現で冒頭に見せることで、「なんの話だろう?」とつづきを読みたくなるしくみになっています。

> 実例

働くママの事情を1番理解してくれるのは、働くママです。ラポート 求人 雑誌

人生でいちばん応援してもらえるのは、受験の時かもしれない。稲田塾 新聞

いちばん痛くないのが、予防です。ひがしだ歯科クリニック ポスター

いま一番タイムマシンに近いのは、カラオケだと思う。カラオケバー きまぐれ ポスター

いちばん人を動かす感情は「会いたい」だと思う。AKS AKB48 新聞

世界で最も有名な少女が来日します。朝日新聞社 東京都美術館 マウリッツハイス美術館展 ポスター
フェルメールの「真珠の耳飾りの少女」のことを指しています。

勝手に食べたら嫁に怒られるランキング第1位に選ばれました!(筆者調べ)
JAならけん あすかルビー(いちご) 新聞

断トツの最下位から、つながりやすさNo.1へ。 ソフトバンクモバイル　新聞

ほかにも

【初めて型】「初」であることを中心に話を展開するキャッチコピー

徳島発、世界初。 大塚食品　ボンカレー　屋外広告
「ボンカレーは、世界で初めての市販用レトルト食品です。」とつづきます。

うれしくて泣く大人を、こどもは、式ではじめて見る。
リクルートマーケティングパートナーズ　ゼクシィ　ポスター

23 すごいメリット型

読み手にとってかなりお得な話をするキャッチコピー

> もしも、合格できなかったら
> 授業料はいただきません。
> 本当です。

合格工房企業広告(合格工房) ［ポスター］
CW・CD：安田健一　AD・D：藤巻武士　Strategic Planner：渋田和彦　A：桜　DF：武士デザイン

そのまま言うのがいちばんです

2着目から半額のスーツ。5本買うと1本もらえるジュース…街を歩いているといろんな売り言葉が目に飛び込んできます。その中でも思い出すものを並べてみると、独特の言いまわしやユニークな言葉を使った広告はもちろん、メリットが明確なものも印象に残りやすいことに気がつきます。読み手にとって大きなメリットがあれば、広告的な表現がなくても一瞬で心をつかんでしまうのです。

このように、過剰に表現を入れることなく、読み手にとってかなりお得な話をわかりやすく伝えるキャッチコピーが「すごいメリット型」です。

もしも、合格できなかったら授業料はいただきません。本当です。

埼玉県にある個別指導塾、合格工房のポスターには、「授業料はいただきません」

という衝撃的なメリットが書かれています。さらに、塾側からの語り口になっているため、「失敗したらお金はもらわない」という教師たちの自信、プライド、熱意が、ひしひしと伝わるつくりになっているのです。シンプルでありながら、直接的なメリット（不合格なら授業料なし）と、塾の本気度を両方表現した印象強いキャッチコピーですね。

> 実例

あなたの努力に、敬意とお金を払います。Gaba（英会話）ポスター

「TOEICテスト1点アップで500円キャッシュバック」とつづきます。

あなたの夢を叶えるために、新幹線をお貸しします。九州旅客鉄道　新聞

貸し切り新幹線でやってみたいことを募集して、選ばれた1組に九州新幹線を貸す企画です。

ついに配送開始！1時間Amazon。アマゾンジャパン　ポスター

6億円が当たると、年収2000万の生活が30年もできるよ！

日本スポーツ振興センター　BIG　ポスター

まさか！はありえる。　最高10億円　日本スポーツ振興センター　BIG　ポスター

500万曲！ぜんぶ聴いたら38年以上！　KKBOX（音楽サービス）　ポスター

震度7を、震度3にする。　THK免震テーブル。　THK　雑誌

髪顔体　1本で全身洗浄　ディーエイチシー　DHC MEN オールインワン ディープクレンジングウォッシュ　ポスター

おえっ！となりにくい技術。　富士フイルム　新聞
細くてやわらかい胃カメラをアピールしています。

扇風機は羽根のない方が安心だと思う。　ダイソン　新聞
エアマルチプライアー（羽根のない扇風機）の広告です。

入社式はハワイでやります。　トリドール　新聞
丸亀製麺の運営などを手がけるトリドールの新卒社員募集広告です。

固有種94％　小笠原村観光局　ポスター

内蔵脂肪を減らす　雪印メグミルク　恵 ガセリ菌SP株ヨーグルト　新聞
パッケージにもこのコピーが入っています。

24 意外なメリット型

メインではないけれど、あるとうれしいメリットを表現したキャッチコピー

花に囲まれた家に、ドロボーは入りにくい。

空き巣が4分の1以下に減った。
ある地域では暗い道に花を育てたところ、そのような結果が出たそうです。
MIZSEIのガーデニング製品も、そのような植物のチカラを引き出せないかと考えます。
水で植物を生かし、人の心を癒す。それがMIZSEIのガーデニング製品です。

みずから、つくる。
MIZSEI
株式会社水生活製作所

http://www.mizsei.co.jp

MIZSEIガーデニング製品(水生活製作所) [雑誌]
CW：成瀬雄太　CD：川合靖之　AD・D・PH：平井秀和　PR：一井 太・福瀬 崇　A：新東通信
DF：ピースグラフィックス

その視点があったか！

私が借りている事務所は、ある大学の近くにあります。家から近いし家賃も安くしてもらえたので、ここに決めたのですが、意外なメリットがありました。その大学出身のお客さんが事務所に来ると懐かしがってもらえ、話も弾むのです。近くのお店のことから、学生時代の話まで。逆に私が相手の会社に伺ったときでも、事務所の場所を話すと相手の方が「実は〇〇大学出身で、いつもそこの道を通っていました」と話が広がることもあります。「近い」、「安い」…この2つで事務所を決めたときには、考えもしなかったメリットです。

「意外なメリット型」は、このように（メインではないけれど）あるとうれしいメリットを表現したキャッチコピーです。

花に囲まれた家に、ドロボーは入りにくい。

こちらは、ガーデニング製品などを扱っている水生活製作所の雑誌広告。女性に人気の趣味のひとつ、ガーデニングが、「防犯にもなる」という意外なメリットを伝えています。ボディコピーにも書いてありますが、暗い道で花を育てたところ空き巣が1/4以下に減った、という地域もあったそうです。

> 実例

一年に一度、友の名に「様」をつけるのもいいね。　郵便事業　年賀はがき　ポスター

絶対合格。間食禁止。年内結婚。筆で書いた目標は、怠けにくい。　守下書道会　ポスター

思い通りにならない遊びを教えるのも、親の役目。　イシグロ（釣り具）　ポスター

子どもが行きたがる場所で、父親が夢中になれる場所は少ない。　竹の塚バッティングセンター　ポスター

サンドバッグに、上司が浮かぶ。　レイスポーツボクシングジム　ポスター

旅に出るまでのワクワクも、旅の一部だと思います。　昭文社　ことりっぷマガジン　ポスター

寄り道せずに帰りたくなる部屋に住むのも、節約術だ。　ハウスメイトパートナーズ　雑誌

5章 「ニヤリ」とさせる

思わず笑ってしまうような
ユーモアのあるキャッチコピー

25 ユーモア型（基本）

ダジャレやギャグに近い言葉を使ったキャッチコピー

たいした、男着だ。

ファッションが、たまらなく好きな大人たちへ。

4・21
松坂屋新北館 GENTA GRAND OPEN

松坂屋GENTAオープン告知（大丸松坂屋百貨店名古屋店） ［ポスター］
CW：佐藤大輔　CD：若原喜至臣　AD：鳥海雅弘　D：村上史洋・水野雅貴　GENTA LOGO：白澤真生
PH：吉村　Retouch：福井 修　Art：自由廊　ST：山本雄平・西川容代・新関陽香　Make：宮崎 龍
CA：石田裕司　Model：SHOTA KAI・桃子　A：電通
DF：インパクトたき、レンズアソシエイツ、吉村写真事務所、foton、メゾネット、セントラルジャパン

笑いは世界を元気にする

1970年代に「でっかいどお。北海道」(ANA)、「おぉきぃなぁ ワッ」(ANA)などのキャッチコピーを手がけた名コピーライター・眞木準さんは、「ダジャレではなくオシャレ」とおっしゃっていたそうです(コピーライターの方の間では有名な話ですね)。そんなダジャレ(オシャレ?)やギャグに近い言葉で、商品などの魅力をアピールするのが「ユーモア型(基本)」です。

たいした、男着だ。

こちらは、名古屋にあるメンズを中心としたファッション館・松坂屋GENTAのオープン告知ポスター。説明すると「わかってる」と言われそうで申しわけないです

> 実例

が…「男気」と「男着」をかけています。お店のスタートを強烈に印象づけるビジュアルと、端的でユーモアのあるキャッチコピー。クスッと笑ったり、友だちとの話題になったり…「オープン告知」はもちろん、ポスターを見た人たちを笑顔にする力のある広告です。

青果物が成果物。　ホクレン農業協同組合連合会　ポスター

和食は、和色で、できている。　味の素　調味料　雑誌

吸(ス)イーツ。　グリコ乳業　ドロリッチ　ポスター

オール・マイ・ティー　キリン　午後の紅茶 おいしい無糖　ポスター

明日は休刊日。きょうは休肝日に。　サントリー　新聞

菌続25年。　大地の実　天然酵母の手づくりパン　ポスター

マケて、マケて、マケて、マケつづけます。　そごう・西武　そごう夏市　ポスター

家族みんなでダウンを着ると、あたたかい家族に見える。西友　POP

服が自信をくれて、自信が福をくれる。札幌駅総合開発アピア　札幌APiA（商業施設）ポスター

歯を磨く人たちのために、腕を磨いている職人たちがいます。大丸松坂屋百貨店　新聞

もくもくとするのは、勉強だけに。立命館大学　キャンパス内禁煙キャンペーン　ポスター

歌いすぎてノドをつぶしたあとは、自遊空間でヒマをつぶそう！自遊空間×まねきねこ　ポスター

お釣りをしまっていたら、電車のドアも閉まっていた。東日本旅客鉄道　Suica　ポスター

どれくらい泳げるの？と聞かれて目が泳いでしまった。日本スイミングクラブ協会　泳力認定　ポスター

秋RUN漫　福島テレビ　第26回東日本女子駅伝　ポスター

打ったらスポーツ、売ったらビジネス。太陽スポーツ　新卒募集　フライヤー

スポーツ選手のプレーは記事として残りますが、みなさんのプレーは筋肉痛として残ります。佐藤製薬　サロメチール　新聞

26 ユーモア型（固有名詞）

固有名詞を用いた
ユーモアのあるキャッチコピー

最初の晩餐。
世の中の甘さや苦さを、人生で初めて知るのは、食事でした。

おいしさ、そして、いのちへ。
Eat Well, Live Well.
AJINOMOTO

味の素企業広告（味の素）　［新聞］
CW：永友鎬載・萩原陽平・神山浩之・小野麻利江・渡邊千佳・新井奈生　CD：大蔵泰平　AD：小倉輝久・樋口裕二
D：臼井 崇・高橋由貴・加越博仁・黒羽紘美・山岡あすな・古藤香織　PH：村井眞哉　A：電通　DF：たき工房

「名画」「名著」にスパイスを

ユーモアを使ったキャッチコピーは、いくつかパターンに分けられます。そのひとつが、だれもが知っている固有名詞を用いた「ユーモア型（固有名詞）」です。

最初の晩餐。

こちらは味の素の新聞広告です。キャッチコピーと写真を見た瞬間、読み手はレオナルド・ダ・ヴィンチ作『最後の晩餐』を想像し、目を引かれます。キャッチコピーにつづく「世の中の甘さや苦さを、人生で初めて知るのは、食卓でした。」という文章も、スパイスが利いていますね。

『最後の晩餐』（1498年）レオナルド・ダ・ヴィンチ

固有名詞とは
人名 地名 書名 美術品名
などそれのみに与えられた
名前を表す語

ですり

ちなみにこの赤ちゃんの写真、1人ずつよく見てみると、「甘い」、「塩っぱい」、「苦い」など、それぞれ表情からも味が読み取れます。味の素が子どもたちの食を支える企業であることを、面白さとかわいさのある表現で伝える親しみやすい広告です。

> 実例

どこでもノア　トヨタ自動車　ノア　ポスター

「ドラえもんみたいに愛される。そんなミニバン、目指すのだ。」とつづきます。

ぼく、トラのもん。　森ビル　虎ノ門ヒルズ　ポスター

歩きはつらいよ　コヤマドライビングスクール　ポスター

世界の中心で何も言えなかった。　Gaba（英会話）　ポスター

害虫の多い料理店　雨宮退治　雨宮（害虫駆除対策）　ポスター

吾輩は龍角散である。　龍角散　新聞

坊や、よい子だねんねしない！　宝仙堂　凄十（滋養強壮剤・栄養ドリンク）　新聞

万国拭く覧会。　パナソニック　ハンディトワレスリム（携帯用おしり洗浄器）　雑誌

ドヤ脚。　アツギ　ASTIGU（ストッキング）ポスター

「脚は、顔。」とつづきます。「ドヤ顔」の脚版ですね。

三代そろって、京王ボーイ。　京王電鉄　ポスター

祖父、父、子の3代がそろって京王電鉄に入社した家族を紹介しています。

おもてな志摩す。　志摩市　電車ラッピング広告

伊勢志摩サミット（2016年5月）前に、首都圏から観光客を呼び込むために展開した広告です。

都会は、あきた。　JAグループ秋田、JA全農あきた　あきたこまち　新聞

幸せしかない。と思えルノ。　読売新聞大阪本社　国立国際美術館　ルノワール展　屋外広告

大阪を、少しだけ、明るくすルノ。　読売新聞大阪本社　国立国際美術館　ルノワール展　屋外広告

うマッコリ！　眞露ジャパン　マッコリ　屋外広告

あたらしい英雄、はじまるっ　KDDI au　ポスター

27 ユーモア型(定型文)

慣用句、あいさつ、名言などをベースにしたユーモアのあるキャッチコピー

創業明治二十一年
地蔵味噌

おじぞうさまでした。

地蔵味噌企業広告(地蔵味噌)[ポスター]
CW・AD:木下芳夫　CW:石本香緒理　PH:赤松 章　A:セーラー広告　DF:アセムスタジオ

「いつもの言葉」をひとひねり

ユーモアを使ったキャッチコピーにはもうひとつ、慣用句やあいさつ、名言などをベースにした「ユーモア型（定型文）」もあります。だれもが知っている言い回しをひねるので、「ユーモア型（固有名詞）」（P108）と同じく興味を持ってもらいやすいキャッチコピーです。

おじぞうさまでした。

こちらは愛媛県にある地蔵味噌のポスター。食事を終えたあとの感謝の気持ちを、社名とかけあわせた表現です。キャッチコピー、男の子、社名の3つでできた、シンプルで堂々としたつくりが、食品会社としての信頼感や安心感を醸し出しています。味噌が毎日使う身近な食材だからこそ、ユーモアを交えてアピールすること

で親近感も増しますね。

ちなみに地蔵味噌は創業100年を超える味噌づくりの老舗。社名は、「期日を決めて（日を切って）願をかければ必ず叶う」という「日切り地蔵」が由来だそうです。

> 実例

腹が減っては、料理はできぬ。　大塚製薬　ソイカラ　新聞

（健康法の）百聞は（胃の中の）一見に如かず。　オリンパス　内視鏡の日　新聞

壁にシミあり、障子に絵あり。　ビケン（リフォーム）　新聞

棚から尻もち。　ビケン（リフォーム）　新聞

引く子は、育つ。　ベネッセコーポレーション　チャレンジ小学国語辞典　ポスター

この先、心揺れますのでご注意下さい。　河出書房新社　河出文庫　しおり

混雑時、ひらくワキにご注意ください。　ライオン　Ban（デオドラント）　ポスター

不況中の、幸い。 青山商事 THE SUIT COMPANY ポスター
10周年キャンペーンの告知広告です。

楽しんでる場合だ！ 住友商事 採用 ポスター
「〜だって、時代も社会も人も大変なときほど、楽しいじゃない、〜」とつづきます。

あ〜した でんきに な〜あれ。 東芝 住宅用太陽光発電システム ポスター

円高パソ安 日本エイサー（通信機器） 新聞

ごめんですんだら警察いらんわ!! 大阪府警察本部 大阪府警察官募集 ポスター

もたず、つくらず、もちこませず。わすれず。
東京都国立市役所 「ふつうの日になったのか原爆の日」展・原爆写真展 ポスター

１００万ドルの余計。 東芝 省エネ 新聞

暑中めまい申し上げます。 富士急ハイランド ポスター

よい「おとし」を。 シャボン玉石けん 洗たく槽クリーナー 新聞

28 大げさ型

「言い過ぎでしょ！」と突っ込む隙を与えるキャッチコピー

富士急ハイランド

フジキューイコーゼ！
絶叫Q学割

あくまで念のためだが、
パンツの替えを持っていく。

絶叫学割告知（富士急ハイランド）［ポスター］
CW：栗田雅俊　CD：勝田泰二　AD：川腰和徳　D：小木曽瞳　PH：白幡敦弘　A：電通　DF：dish

「盛り気味」ぐらいが面白い

食事に誘われたとき、「おいしい店があるから」と言われるのと、「食べ終わるまで涙が止まらないほどうまいイタリアンのお店があるから」と言われるのでは、どちらに興味が沸くでしょうか（人によるかもしれませんが）。

「大げさ型」は、やや盛り気味に話をすることで、笑いながら「言い過ぎでしょ！」と突っ込みたくなるようなキャッチコピーです。

あくまで念のためだが、パンツの替えを持っていく。

こちらは数々の絶叫系アトラクションをそろえる、富士急ハイランドの学割告知ポスターです。例えば「のどが枯れるほど怖い」と言っても、アトラクションの怖さは伝わり、イメージも沸くことでしょう。しかし、「パンツの替えを持っていくアトラ

クション」は、どんなに怖いのか想像もつきません。その大げさなまでの恐怖表現によって、逆に「体験したい」と思うワクワク感が生まれるのです。

富士急ハイランドはほかにも、絶叫系アトラクション・鉄骨番長のポスターで、

あれを耐えた俺らに、もう怖いものなどない。

というキャッチコピーもあります。どちらもわざと「言い過ぎ感」のある表現にすることで、笑いと愛嬌のある広告となり、(絶叫系アトラクション好きなら)行ってみたい気持ちが高まりますね。

> 実例

私が、握手会を開くような、有名人じゃなくてよかった。 池田模範堂 ヒビケア(ひび・あかぎれ治療薬) 新聞

必殺技が、かかとに落としじゃなくてよかった。 池田模範堂 ヒビケア(ひび・あかぎれ治療薬) 新聞

小悪魔テクニックを習得しすぎて、悪魔になりそうだ。 リクルート ツインキュ(恋活・婚活サービス) チラシ

> ほかにも

人類史上、いちばん続く争いは「言った言わない論争」だ。　山善　ボイスレコーダー　ポスター

海草かと思ったら、体毛だった。　フィリップス　ボディーグルーマー　ポスター

寝苦しい夜が嫌なら、避暑地へ引っ越すか。エアウィーヴを買うか。　エアウィーヴ（マットレスパッド）　WEB

【状況演出型】別の状況を想像させて目を引くキャッチコピー

一か月間、暗闇に監禁した。　元祖漬もんや　ポスター

よってたかって富山を、くいものにする。　だいどころ屋（飲食店）　ポスター

ボクたちは、お互いのために別々の道を選んだ。　青森トヨペット　T-UP（中古車買取・販売）　新聞

知らない女の後ろで、夫がハアハア言っている。　神戸新聞社　神戸マラソン2011　ポスター・ボード

殺意に満ちた職場です。　大日本除虫菊（KINCHO）　新卒採用　ポスター

きのう、殺人に手を染めた。きょうは、裁判官になる。　シアター・コミュニケーション・ラボ大阪　実行委員会（演劇）　ポスター

29 コピー×写真型

書いたことの答えや種明かしをビジュアル(写真など)に委ねるようなキャッチコピー

コピーと写真で知的な大喜利

「コピー×写真型」は、キャッチコピーに書いてあることの答えや種明かしを、ビジュアル(写真やイラストなど)に委ねるような「型」です。

もちろん、どんな広告も「キャッチコピーと写真のかけ算」で考えられていると思います。その中でも特に2つの関係性の強いものが、「コピー×写真型」です。

COOL JAPAN2012キャンペーン告知
(大丸松坂屋百貨店名古屋店)[新聞]
CW:佐藤大輔 CD:高柳亮二 AD:鳥海雅弘
D:村上史洋・秀島康修 PH:武藤健二
A:電通中部支社 DF:インパクトたき、LUCKIIS

【VOL.2】 ultima TOKYO 松阪牛の鞄
肉の芸術品とも言われるブランド牛「松阪牛」の革を贅沢に使用
長く使用することにより、革の中に含まれる油分が染み出
日本の職人が丁寧に縫製することで、こだわりのある本物

松阪牛は、食べなくてもいい味が出ます。

こちらは松坂屋・名古屋店の新聞広告です。キャッチコピーだけ見ると「どういうことだ?」となりますが、写真を見て納得。松阪牛は、食用としてだけでなく、かばんの素材としても高品質なのです。「いい味」が2つの意味を表しているので、「ユーモア型(基本)」(P104)でもあります。

このように「コピー×写真型」は、キャッチコピーとビジュアルが、「お題と答え」のような関係になっています。組合わせ次第でインパクトや楽しさが一変するので、デザイナーさんとうまく話して進めたい「型」ですね。

> 実例

昼が嫉妬する。 近畿日本鉄道　雑誌

ライトアップされた浮見堂（奈良公園内）の写真とともに、「きらめく夜の奈良へ。」とつづきます。

木は熟した。 湯沢町観光協会　ポスター

紅葉をバックに、「～さあ、これを機に秋の湯沢へ！」とつづきます。

青に、何と何を足せば、この湖になるんだろう。 ニュージーランド航空　ポスター

赤や白で盛り上がるのは、運動会だけじゃない。 ホクレン農業協同組合連合会　大収穫祭　ポスター

秋の三越は、"掘り出しもの"でいっぱいです。 コープさっぽろ　ホイリゲ北海道（北海道のワイン）ポスター

一面を埋め尽くすじゃがいもの写真とともに、「おいしく実った秋、到来。」とつづきます。

それは、ルーヴルが誇るもうひとつの作品。 東芝　新聞

広場の写真とともに、「2012年5月　ルーヴル美術館ナポレオン広場、東芝のLED全面点灯。」とつづきます。

6章 例え話

人やモノなどに例える
キャッチコピー

30 人に例える型

あるモノを人に例えるキャッチコピー

ウンチに胸ぐらがあったら、つかんでやりたい。

手を出す前に、便を出せ

浣腸界のニューヒーロー「ひとおし」くん

ひらけ、肛門!!
コトブキ浣腸
ひとおし®

液残りが少ない！ジャバラ式容器です。

ムネ製薬　検索
ムネ製薬株式会社
〒656-1501 兵庫県淡路市尾崎859
0120-850107

コトブキ浣腸ひとおし（ムネ製薬）　[雑誌（右）・新聞（左）]
CW：川口 修　CD・AD：山本俊治　D：赤川朱希　I：花くまゆうさく　A：電通西日本神戸支社　DF：クロオビ

モノに命を吹き込む

友だちとのカラオケ。歌のうまい人にそのまま「うまい」と言うより、「ビブラートがほぼ平井堅」と言った方が、どんな風にうまいか、頭の中で具体的にイメージができますよね。このように例え話は、ときに笑いを交えながら話をかみくだいて伝えることができます。

「人に例える型」は、教科書風に言うと「擬人法」のこと。あるモノを人に例えて表現したキャッチコピーです。

ウンチに胸ぐらがあったら、つかんでやりたい。
たまにはお尻から大物ゲストが、登場してほしい。

こちらはムネ製薬の「コトブキ浣腸ひとおし」の雑誌・

新聞広告です。便秘に悩む人の気持ちを描くために、「ウンチ＝人」に見立てて表現しています。人に例えると違和感のあるものであればあるほど、その落差を楽しむことができ、インパクトも強まりますね。

> 実例

昼から飲もうと夏が言う。 サントリー　オールフリー　ポスター

コウノトリからママへ。しばらくお酒は飲まないで。 サントリー　新聞

心臓からのお願い。お酒は入浴後に。 サントリー　新聞

おすしの寿命は350m。 スシロー　ポスター
レーンを350m以上移動した皿は、自動的に逃がされる仕組みになっているそうです。

欲しい服ほど、逃げ足が速い。 JR博多シティ　アミュプラザ博多（商業施設）ポスター

女の胸は、重力にだけは嘘をつけない。 ワコール　ナイトアップブラ　ポスター

年齢の言うことなんか、きかない。 ジョンソン・エンド・ジョンソン　RoC（エイジングケア）POP

それは、香水が嫉妬する香り。 P&G　レノアハピネス（柔軟剤）店頭広告

来日する虫が、増えている。大日本除虫菊（KINCHO）　新卒採用　ポスター

鉛筆の身長を、新一年生にあわせました。トンボ鉛筆　新聞

通常より15㎜短く、角も丸い鉛筆など、学童用ブランドの広告です。

当社No.1営業マンは、出来上がった家です。アゼスト（不動産）　ポスター

三歳の女の子が意外と強いんだよ。JRA函館競馬場　POP

「充実した1日だったね」と、消費カロリーがほめてくれた。タニタ　カロリズム（活動量計）　新聞

18時16分　小さな改札をくぐった。大きな夕日が迎えてくれた。

JRグループ　青春18きっぷ　ポスター

おかえり、三鉄。岩手県三陸鉄道強化促進協議会　新聞

「線路はつながった。さあ、復興につなげよう。」とつづきます。

31 モノに例える型

あるモノを別のモノに例えるキャッチコピー

音符だけで、できた小説。

ニューアルバム 2011年11月23日発売
一冊の音楽。組曲 空がこころになる日／S.E.N.S.

S.E.N.S.アルバム『組曲 空がこころになる日』（ドワンゴ・ミュージックエンタテインメント、S.E.N.S. Company）
［ポスター］
CW・CD：武藤雄一　AD・D：水戸部博　PH：熊谷 順　DF：武藤事務所

モノからモノへ、魅力的に翻訳する

「人がゴミのようだ!」。スタジオジブリの名作『天空の城ラピュタ』に登場するムスカ大佐の非情な言葉は、多くの人の記憶に刻まれているのではないでしょうか。このセリフは「人＝ゴミ」に例えています。

「モノに例える型」は、あるモノを別のモノに例え、魅力的に翻訳するキャッチコピーです(ムスカ大佐の発言は広告ではないので、魅力的に翻訳してないのですが)。

音符だけで、できた小説。

こちらは、音楽ユニット・S.E.N.S.のアルバム『組曲　空がこころになる日』の発売告知ポスターです。ドラマのメインテーマ曲『空がこころになる日』が収録されているこのアルバムを、「一冊の音楽」に例えています。音楽にあまり詳しくなかったり、

S.E.N.S.を知らない人も興味を持ちやすい表現ですね。

ちなみに私が最初に勤めた会社の上司はよく、「情報は寿司だ」と言っていました。「素早く伝えることが大切＝鮮度が大切」、「古い情報をもとに仕事をすると悪い結果を招く＝鮮度の落ちた寿司を食べるとおなかを壊す」という意味なのですが、これもいま考えると「モノに例える型」ですね。

説明すると長いことも、身近な話で短い言葉にまとめられるのが、例え話のいいところです。

> 実例

手のひらが、厨房。 イワイ　おむすび権米衛　ポスター

ポケットの中の、タイムマシーン。 セイカ食品　ボンタンアメ　ポスター

ジャムはスイーツだと思う。 キユーピー　アヲハタ55ジャム　雑誌

こころから、おなかに届くラブレター。 キッコーマン　新聞

ただお金を出し入れするだけなら、タンスと同じです。銀行なんて。「信託サービスも扱っています。」とつづきます。 りそなホールディングス ポスター

太陽から見れば、日本には広大な空き地が広がっている。「エネルギーの未来をつくる。太陽光発電システムでつくる。」とつづきます。 ゴウダ ポスター

たとえば、歯みがき粉を食品だと考えてみる。 シャボン玉石けん せっけんハミガキ 新聞

空調は、肌にとっては、乾燥機かも。 大塚製薬 ウル・オス（スキンローション） 雑誌

靴下は、小さな服。靴下は、小さな肌着。 タビオ 靴下屋 ポスター

ビジネス英語と普通の英語は、カニとカニカマくらい違う。 ベルリッツ・ジャパン ポスター

コーヒー牛乳の名店です。 鹿島湯 ポスター

新聞は、未来のためにみんなで解かなくちゃいけない問題集なんだ。 朝日新聞社 ポスター

年賀状は、贈り物だと思う。 郵便事業 新聞

32 状況を例える型

SONOKO

女は、生きてるだけで、ミスコンに強制参加させられている。

ある状況を別の状況に例えるキャッチコピー

本当のキレイは、正しい食から。
SONOKOの食品は、体に負担を与える合成添加物・調味料を一切使用しません。
体にやさしいものを美味しく食べて、芯から優しくなることを目指します。
http://www.sonoko.co.jp

SONOKO企業広告（SONOKO）　[ポスター]
CW：桃井菜穂　ECD：松井美樹　CD：細田高広　AD：河野吉博　PH：石川清以子　PR：星美津穂
Retouch：中西 信　A：TBWA\HAKUHODO　DF：博報堂プロダクツ、グラデーション

「この場」を「あの場」に置き換える

「状況を例える型」は、ある状況を別の状況に例えるキャッチコピーです。これも「人に例える型」（P124）、「モノに例える型」（P128）と同じように、読み手が興味を持ちやすい例え話にすることで、「自分事」としてとらえてもらえるようになります。

女は、生きてるだけで、ミスコンに強制参加させられている。

こちらは、健康食品やサプリメントなどを扱うSONOKOのポスターです。「女性の人生＝ミスコン」に例えています。多くの読み手にとって日常生活ではあまり縁のない「ミスコン」に置き換えることで、その気持ちを奮い立たせていますね。また、ポスターの下にある

「本当のキレイは、正しい食から。」というメッセージを伝えるために、例え話(キャッチコピー)が読み手と商品(企業)をつなぐ「仲人」のような役目を果たしています。ちなみにSONOKOの創設者は、料理・美容研究家として書籍の出版やテレビでも活躍された「美白の女王」・鈴木その子さんです。

> 実例

女優と、混浴。 パナソニック　ディーガプラス(防水ポータブルテレビ)　雑誌

旅とは、大人が家出をするってことなんだ。 レイズアイ(教育・人材サービス)　ポスター

就活は、全国大会だ。 エイチ・アイ・エス　ポスター

お客さまは神様です。バーゲンは神様の戦いです。 そごう・西武　西武筑紫野店　ソラリアプラザ商店会　ポスター

迷う。悩む。奪われる。バーゲンは青春だ。 そごう・西武　西武夏市　ポスター

すべてのパスが、ノールックパスである。 日本ブラインドサッカー協会　ポスター

ひとはパッケージでおいしさを味見している。 凸版印刷　ポスター
「〜トッパンのパッケージ開発は、商品コンセプト、ブランドづくりから先に行います。」とつづきます。

7章 みんなが好きなこと

有名人の話など、人が興味を持ちやすいテーマを用いたキャッチコピー

33 有名人の話型

テレビで普段目にする有名人を用いたキャッチコピー

オレは、草刈だ。

充電式草刈機(マキタ) [ポスター]
CW・CD：都築 徹　PL：俵 純一　AD：鳥海雅弘　D：白澤真生　PH：吉村　ST：近藤亜子
HM：隅田 匠　Retouch：福井 修　A：電通中部支社　DF：レンズアソシエイツ

「知ってる人」がいると見ちゃう

広告の多くは、クライアントの商品やサービスを売るために、あるいはクライアント企業のイメージアップを図るためにつくられています。そのため、広告で紹介される情報は、読み手が知らない商品の話や、初めて知る企業の話がほとんどです。よほど興味がない限り、読み手は見ないどころか気づきもしません。

「有名人の話型」は、アイドルや、俳優、女優、スポーツ選手など、テレビで普段目にする有名人を用いたキャッチコピーです。自分の「知ってる人」が出ていれば、興味のなかった話でも「とりあえず見てみよう」となることも多いはず。さらに、その有名人がたまたま読み手の「好きな有名人」であれば、広告の商品も好きになってもらえる可能性が高くなるのです。

オレは、草刈だ。

こちらは総合電動工具メーカー・マキタのポスターです。俳優・草刈正雄さんが充電式草刈機を使いながら、自己紹介をするかのようにアピールしています。「有名人の話型」でありながら、「ユーモア型（固有名詞）」（P108）でもありますね。

> 実例

もしもブラマヨの吉田がもっと早く皮フ科へ行っていたら…　塩野義製薬

2010年、日本でもっとも胃が痛かった男？　エスエス製薬　ガストール　新聞
2010年FIFAワールドカップ日本代表監督、岡田武史さんの話がつづく広告です。

俺は持ってる。　アサヒフードアンドヘルスケア　ミンティア　ポスター
サッカーの本田圭佑選手がミンティアを持った写真の広告です。

白が、でた。　ソニー・コンピュータエンタテインメント　プレイステーション　ヴィータ　ポスター
松崎しげるさんを背景に、「※白さの強調のため、松崎しげるさんを利用しています。」とつづきます。

全員修造！　ソニー・コンピュータエンタテインメント　みんなのテニス　ポータブル　ポスター
松岡修造さんがテニスウェアを着てゲーム機を持った写真の広告です。

もしも私が、ゲームのキャラクターに採用されたら、宇宙人役なのでしょうね。

宇宙を背景に鳩山由紀夫さんが立っている、ウィローエンターテイメント（ゲーム）のポスターです。

愛が最強だって、証明してくれ！ テレビ東京　世界卓球　新聞

福原愛選手の写真を使った広告です。

中村俊輔は5歳のとき、人生初のゴールを決めたんや。 アディダス　ジャパン　ポスター

錦織圭は5歳のとき、おやっさんからテニスシューズをもろたんや。 アディダス　ジャパン　ポスター

どちらも、アディダス　パフォーマンスセンター大阪5周年キャンペーンの広告です。

プールで、やく。 豊島園　としまえん　プール　ポスター

やくみつるさんが、プールのそばで寝そべっている写真の広告です。

一刻も早くすべりたいです ――デーブ・スペクター 豊島園　としまえん　アイススケート　ポスター

あなたの街にLTEが来る！（※ELTは来ません） ソフトバンクモバイル　4G LTE　屋外広告

チャン・グン息 ロッテ　ACUO　ポスター

「チャンとグンといい息へ。」というリードが、キャッチコピーの上に入っています。

34 偉人の話型

だれもが知っている偉人を用いたキャッチコピー

偉大な人物の力を借りる

アインシュタインが「一般相対性理論」を発表してから、約100年が経ちました。その中で予測された重力波の存在が、2016年に初めて検出されるなど、彼の名前はいまも「20世紀を代表する物理学者」として世界中に知られています。

「偉人の話型」は、アインシュタインのような科学者や、発明家、武将などを用いて、話のスケールを大きくしたり、深みを感じさせるキャッチコピーです。

アインシュタインのライバルは、子供たちかもしれない。

こちらは情報サービスを手がける

アインシュタインのライバルは、子供たちかもしれない。

電車に乗っていて、隣を走る電車を見ると不思議な感じがします。
ゆっくり走っているように見えたり、止まっているように見えたり…。
ありふれた現象から、宇宙のしくみを考えるヒントを得たアインシュタイン。
20世紀の科学史上における最大の発見と呼ばれる相対性理論も、そのひとつ。
「理詰めだけで、新しいことは発見できない」と言い切る彼にとって、
宇宙に迫ることは、まず子供のように空想することだったのです。
いつも新しい世界は、アインシュタインのような想像力から生まれるもの。

私たちティエイエムも、人の想像力という思い描くチカラを
インターネットのもつ可能性を通じて応援しつづけます。

もっと、もっと、いい夢を。

アインシュタインの夢 検索

ティエイエムインターネットサービス企業広告（ティエイエムインターネットサービス）［新聞］
CW・CD：高橋修宏　CD：三井陽一郎　AD・D・DF：クロス　DF：ミツイ

ティエイエムインターネットサービスの新聞広告。アインシュタインについて、理系でなくとも「すごい科学者」という印象はだれもが持っていると思います。そんな彼のライバルが「子供たちかも」と言われれば、「どういうこと？」と、つづきを読みたくなってしまいますよね。

だれもが知っている人なので興味を持ちやすいのはもちろん、偉人が持つ風格や歴史的な奥深さが広告全体に出るのも、「偉人の話型」の特徴のひとつです。

> 実例

清少納言が息を切らした三九九段の登廊。 東海旅客鉄道　うましうるわし奈良　ポスター

「天空に繁る寺、奈良、長谷寺。」とつづきます。

太宰治の、寺山修司の青春も、このレールを走った。 東日本旅客鉄道　ポスター

東北新幹線「東京―新青森」間の開業を伝える広告です。

一乗谷は、日本のポンペイか。1万人が、ある日、消えたのです。

信長が、すべてを焼き払ったのです。

福井市　一乗谷 DISCOVERY PROJECT　ポスター

頭よすぎて、秀吉がひいた。――官兵衛 逸話―― 福岡市　福岡市博物館　ポスター

実は福岡という名前をつけた人。――官兵衛 逸話―― 福岡市　福岡市博物館　ポスター

結構、愛妻家。――官兵衛 逸話―― 福岡市　福岡市博物館　ポスター

以上3点、どれも「黒田官兵衛の魅力は福岡市博物館で」とつづきます。

わしで酒を割れば、愚痴より夢ばぁ語りとうなるぜよ。 ぞっこん四国　竜馬の水　パネル

亜米利加の天然水には負けられんぜよ！ ぞっこん四国　竜馬の水　パネル

どちらも「竜馬が脱藩の道中、喉を潤した湧水。」とつづきます。

龍馬が愛した長崎はうまい。坂本龍馬は、長崎で海援隊の前身「亀山社中」を結成しています。長崎県物産流通推進本部　長崎みかん　新聞

ルイ14世が愛したヴィーナス。1651年に発見され、修復ののちに展示されることとなった「アルルのヴィーナス」について語られています。日本テレビ放送網　東京藝術大学大学美術館　ルーヴル美術館展　新聞

> ほかにも

【キャラクターの気持ち型】有名キャラクターや動物などの気持ちを表現したキャッチコピー

井戸から出るのは飽きたから、スクリーンから出る。　角川書店　映画『貞子3D』　チラシ

まじめな神さんばっかりやと人間も疲れるんちゃう？　田村駒　三代目ビリケンさん　ポスター

いいなあ。人間には、言葉があって。　SUGAR PROJECT for DOGS　ポスター

では、ねぎまになってきます。　比内地鶏専門　とりしげ　ポスター

ねぎを背負った鶏が道を歩く写真の広告です。

35人の
ぬくもり型

心の温かさ、優しさを感じることができるキャッチコピー

大人の休日倶楽部（東日本旅客鉄道）［ポスター］
CW：山口広輝　CD：長谷川羊介　AD：浅田啓資　D：里岡正大　PH：白鳥真太郎　PR：齋藤雅隆・吉田敦子
A：ジェイアール東日本企画　DF：TYO CampKAZ

「優しさ」は生きがいになる

「この世界は食べ物に対する飢餓よりも、愛や感謝に対する飢餓の方が大きいのです」。1979年にノーベル平和賞を受賞したインドの修道女・マザー・テレサは、かつてこう言ったそうです。

「人のぬくもり型」は、そんな人間の心の温かさ、優しさが伝わってくるキャッチコピーのこと。この「型」は、広告全体から企業の懐の深さや人間味が感じられるようになっています。

「がんばれ」の次は「遊びに来たよ」のひと言が、東北の力になると思いました。

大人の休日倶楽部のポスターでは、東日本大震災で多大な被害を受けた東北への思いを、吉永小百合さんからのメッセージとして描いています。その思いはボディ

コピーで、こう締めくくられているのです。「一歩一歩動き始めた観光地や商店街にとって次に必要なのは何より『お客さま』です。今度の旅は『会いに行く応援』をしませんか。」。

心配よりも応援しよう。旅に出ることを促しながらも、企業としての誠実な姿勢がうかがえる広告です。

（実例）

小さなキズに気づいてくれた人は、あなたのことをきっと好きだ。
大塚製薬工場　オロナインH軟膏　ポスター

指にとりすぎたクリームを、娘はちょっと分けてくれる。
ユースキン製薬　ユースキンA　ポスター

何でも持っている人に、それでもあげたいのは健康です。
そごう・西武　西武のお中元　ポスター

たまにしか帰らないのに、わたしの席はずっとある。会いたいって言いづらいから。食べたいって言ってみる。
東京ガス　雑誌

どちらも実家についての話です。
東京ガス　雑誌

紙とペンを前にすると、人は、少し素直になれる。パイロットコーポレーション（文房具）　新聞

本当に大切なことを伝えたいとき、人は、書くのかもしれません。パイロットコーポレーション（文房具）　新聞

人が、明りにほっとするのは、そこに、人がいるのを感じるから。東京電業協会　ポスター

"当たり前の日常"の"当たり前"は、どこかで誰かがつくっている。東京電業協会　ポスター

家族以外に、一生つき合う人間なんて、数えるほどしかいない。
そのうちの一人になること。それが、我々の願いです。三菱UFJモルガン・スタンレーPB証券　ポスター

ちょっと言い過ぎたかなと思った夜は、そっと煮物を出す。ヤマサ醤油　ヤマサ昆布つゆ　雑誌

いきなり迎えに行ったら、よろこんでくれるかな。池上教習所　ポスター

ひとりぼっちじゃない。それを知ることが、なによりの出産準備でした。SUN STUDIO OKAYAMA　マタニティ・ヨガ　ポスター

人の心が、年の初めに届く国。日本郵便　年賀はがき　ポスター

地元が嫌いで飛び出したのに、同郷の人に会うと嬉しい。リクルートコミュニケーションズ　ポスター

36 競合比較型

ライバルを意識したキャッチコピー

慶早戦・早慶戦（東京六大学野球）［ポスター］
CW・PL：近藤雄介　AD・D：矢部翔太　PH：横溝浩孝　A：電通

ライバルを意識する

「競合比較型」は、ライバルを意識したキャッチコピーです。他社より優れていることを直接的に表現した広告は、街で見かける機会が少ないので、人の目にとまりやすくなります。

今回取り上げる事例は少しポイントが違いますが、とても話題となった広告なので紹介しようと思います。

ハンカチ以来パッとしないわね、早稲田さん。
ビリギャルって言葉がお似合いよ、慶應さん。

こちらは東京六大学野球の慶早戦（早慶戦）のポスターです。このキャッチコピーを書いた電通のコピーライター・近藤雄介さんは、慶應義塾大学応援指導部リーダー

部のOB。観客動員数に伸び悩む慶早戦を学生たちが観に行きたくなるよう、現役の応援指導部員とともに考えたそうです。

ユーモアを交えながら愛校心くすぐるこのポスターはほかにも、

早稲田から勝ち取る優勝に、意味がある。
慶應に負けた優勝など、したくない。

など、全部で5つのシリーズが展開され、SNSやニュースなどでも話題となりました。試合当日は神宮球場に貼られたポスターの前で、記念撮影する人も続出したそうです。気になる来場者数は、2日間で約6万4000人。特に1日目の来場者は約3万4000人にものぼり、超満員となりました。

実例

ドラッグストアは、まだ、高い。西友 ポスター

デパート、じゃない。ブティック、じゃない。スーパー、じゃない。道具屋、じゃない。ハンズは、ハンズ。だから面白い。東急ハンズ渋谷店 ポスター

本屋のない町で私たちは幸せだろうか？　宝島社は、電子書籍に反対です。宝島社 新聞

一番うまい発泡酒を、決めようじゃないか。アサヒビール アサヒクールドラフト ポスター

お仏壇にパンが似合う時代は、きっとこない。

合宿で、三食、パン。強くなれそうにない。

雪景色。JRから見ると「きれい」。車から見ると「やばい」。北海道旅客鉄道 ポスター

冬の大渋滞。間違えたのは、道ではなく、交通手段でした。北海道旅客鉄道 ポスター

以上2点、JA福井県経済連　おいしい！あんしん！福井米キャンペーン　ポスター
どちらも、車との比較で電車のよさをアピールしています。

新作DVDは、しょせん旧作です。川越スカラ座（映画館）ポスター

ビーサンで来た時より、夏祭りが楽しい。澤野工房 下駄 ポスター・ボード

37 シズル型

「うまそう!」と思わせるキャッチコピー

※プッチンプリンの形状を
保てるギリギリの
とろける感を目指しました。

Special プッチンプリンⅡ（グリコ乳業）［ポスター］
CW：蛭田瑞穂　CD：松本 巖　AD：山本和弘　D：伊藤健介　PH：金子親一　A：電通　DF：たき工房

「うまそう!」を言葉にする

突然ですが、下の写真を見てどう思われますか?

このような写真を広告業界では、「シズルカット」と呼んでいます。広告制作の現場でよく聞かれる「シズル」という言葉。これは、「食べたい」「飲みたい」といった食欲をそそる表現として使われるのが一般的です。それがうまく表現できていると、「シズル感が出てる」「シズってる」など言われることも。つまり、見た目で「うまそう!」と思わせるカットと思ってよいでしょう。

「シズル型」は、見た目だけではなく、言葉でも「うまそう!」と思わせるキャッチコピーです。

※プッチンプリンの形状を保てるギリギリのとろける感を目指しました。

いまにもとろけそうなプリンの写真が食欲をかきたてるこちらの広告は、「Ｓｐｅｃｉａｌ プッチンプリンⅡ」のポスターです。「ギリギリのとろける感」という言葉が、食べたときの口溶けを想像させ、思わずつばをゴクリと飲んでしまいます。プリンの下でひそかに波打つプリン色の接地面からも、とろける舌触りやまろやかさが伝わり、まさに見て読んで味わえるシズル感のある広告です。

> 実例

シュワシュワを待つ、ソワソワもいいよね。 サントリー 角 ポスター

手羽先を食べた後の指先もまたうまい。 サントリー 角 雑誌

バタバタの朝だって、バタとバタの間で、ゴクゴクできる。 ダノンジャパン ダノンビオ ポスター

急須の旨みをあきらめず、すっきりと飲みやすい。 日本コカ・コーラ 綾鷹にごりほのか ポスター

8章 人生のあれこれ

―― 人生の教訓や恋愛などをテーマにしたキャッチコピー ――

38 人生の教訓型

読み手を啓発するキャッチコピー

生まれ
変わるなら、
生きている
うちに。

ファッションで、生まれ変わる。
10th RENEWAL 9.23 OPEN

アミュプラザ長崎リニューアルオープン告知（アミュプラザ長崎）［ポスター］
CW・CD：安恒つかさ　D：杉本光央　I：TAKENAKA　A：ジェイアール九州エージェンシー
DF：OFFICE YASUTSUNE、milligram

その一言で人生を変える

「退屈なのは世の中か、自分か」。数年前、駅でふと目にしたこのキャッチコピーに、ドキッとしたのを覚えています(リコーのデジタルカメラの広告です)。その頃の私はまだ会社に勤めていて、打合わせで意見を言えず、企画もやる気も出ない日々を過ごしていました。そんなときに出会ったこのキャッチコピーは、私が無意識に「自分がうまくいかないのはまわりのせいだ」と思っていたことを気づかせてくれたのです。

このように「人生の教訓型」は、商品やサービスの広告でありながら、読み手を啓発するキャッチコピーのこと。先生や上司の教え、本の中の印象的なフレーズと同じように、広告のキャッチコピーだって読み手の人生に刻まれる名言にもなりえるのです。

生まれ変わるなら、生きているうちに。

> 実例

こちらは長崎県にある商業施設・アミュプラザ長崎のポスターです。10周年を迎えた2010年、店内イメージを一新し、店舗の大幅入れ替えなど、大リニューアルを行ったアミュプラザ長崎。そこにかける企業の思いと、お客様へのメッセージをキャッチコピーに乗せ、「ファッションで、生まれ変わる。」商業施設として新たなスタートを切ったのです。ターゲットである女性の人生に希望の光を照らす、まさに名言のようなキャッチコピーですね。

自分を根っこから否定しない。自分をまるごと肯定しない。 ルミネ 屋外広告

向かい風か、追い風か。それは、あなたの見ている方向で決まる。 マネックスグループ 新聞

近道ばかりしていると、顔にでる。 トヨタ自動車 ポスター

どれだけ偉ぶっていても、「愛される人」にはかなわない。 トヨタ自動車 CROWN 新聞

ふだんを変える。それがいちばん人生を変える。 本田技研工業 屋外広告

夢は、口に出すと強い。集英社　週刊少年ジャンプ　新聞

習慣になった努力を、実力と呼ぶ。河合塾　吉祥寺現役館　ポスター

壊さないと、新しいものは生まれてこない。西森土木（解体・廃棄物処理）ポスター

過去のどこかに、未来がある。JSR（化学メーカー）ポスター

一人じゃ生きていけない。一人でも生きていける。一人暮らしが教えてくれたこと。防衛省　海上幕僚監部　広報室　ポスター

恐れは失敗を生む。敵はいつも、自分の中に存在する。
ハウスメイトパートナーズ　雑誌

今日を精一杯に生きる。それが積み重なって未来ができてゆく。防衛省　海上幕僚監部　広報室　ポスター

どちらも自衛隊観艦式の広告です。

成功するまでやめへんかったら失敗せえへん。澤野工房　ポスター・ボード

「下駄屋がつくった、〈ジャズレーベル〉」とつづきます。

願いがないと、嬉しいことも、悔しいこともなくなる。阿含宗　ポスター

39 素朴な疑問型

普段の生活でふと疑問に思うことを書いたキャッチコピー

心の中の「?」を広告の中に

「赤ちゃんってなんでみんな顔が丸いんだろう?」。昔こんな疑問を抱いたことがありました。調べてみると、大人に「かわいいと思わせるため」との説があり、とても驚いたことがあります(「かわいさ」を生きる武器にしているんですね)。

このような、普段の生活でふと疑問に思うことをキャッチコピーにしたのが、「素朴な疑問型」です。世の中を見つめ直してみると、疑問や不思議はいろいろなところに転がっています。そんなだれもが思いそうな「?」を言葉にすれば、「確かになんでだろう?」と興味を引くことができるのです。

男女不問／寿司職人募集
経験者も募集しています

そういえば、
お寿司を握る女の人っていないね。
おにぎりは握るのになぁ。

寿司職人募集(丸万寿司) [雑誌]
CW・D・PH：盛田真介

丸万寿司の雑誌広告では、寿司屋のふしぎをキャッチコピーにしています。

「言われてみれば女性の寿司職人ってあまりいない」という気づきを与え、「男女不問／寿司職人募集」といういちばん伝えたいメッセージにつなげているのです。

実 例

成長はいつから老いへと変わるのでしょう。若いからまだ大丈夫。その「まだ」っていつまでだろ？　再春館製薬所　ドモホルンリンクル　雑誌

パナソニック Panasonic Beauty（美容家電）屋外広告

夏の1日は長いのに、どうしてひと夏は短いんだろう。　三井不動産商業マネジメント　ららぽーと　ポスター

バーゲンでしか欲しくない服は本当に買いたい服なのだろうか　ルミネ　ルミネ チェック ザ バーゲン　ポスター

そういえば、どこからが空なんだろう。　五明（飲食店）　ポスター

きゅんって、何の音ですか。　カルピス　カルピスウォーター　ポスター

しあわせ太りは、本当にしあわせなのか。　ACCO's kichen　ポスター・ボード

どうしてこの国には、四つの季節があるのだろう。　キッコーマン　新聞

ひと目惚れの耳バージョンの言葉って何ですか。　CDショップ大賞　ポスター

自分を出す。自分を隠す。苦しいのはどっちだろう？　KTC中央高等学院　新聞

人を好きになる。人を嫌いになる。胸が痛むのはどっちだろう？　KTC中央高等学院　新聞

どちらも「悩み、学べ、高校生。」とつづきます。

隠されると、見てしまう。のはなぜか。 大阪経済大学 ポスター

2009年の秋。今わたしたちは日本の歴史の、どのあたりを歩いているのだろう。
東海旅客鉄道 ポスター
「そうだ 京都、行こう。」シリーズの1つ。光明寺（長岡京市）の写真が使われています。

えらい人たちの反省の色は、何色だろう。 成旺印刷 ポスター
「世界をすこし、塗り変えたい。」とつづきます。

社会に出るって、会社に入ることですか。 sopa.jp ポスター
「社会を変えていくのが、社会人だと思う。」とつづきます。

座高は、何のために測っていたのだろうか。 ダイナム（パチンコ） 屋外広告

40 恋・愛型

恋や愛に関する考えや世界観を表現したキャッチコピー

恋には大事なことが三つある。
出会い方、別れ方、そして、忘れ方。

髙橋真梨子アルバム『SOIREE』(ビクターエンタテインメント) [ポスター]
CW・CD：小林孝悦　AD・D：原野賢太郎　PH：加藤純平　A：博報堂

人の数だけ愛がある

日本には、「愛は小出しにせよ」ということわざがあります。ポルトガルには、「月と恋は満ちれば欠ける」ということわざもあるそうです。「愛は時を忘れさせ、時は愛を忘れさせる」、これはドイツのことわざ…このように恋や愛のことわざや名言は、世界中にあふれています。それほど時代や人種を超えてだれもが気になるテーマなのでしょう。

「恋・愛型」は、恋や愛に関する考えや世界観を表現したキャッチコピーです。

恋には大事なことが三つある。
出会い方、別れ方、そして、忘れ方。

こちらは歌手・髙橋真梨子さんのアルバム『SOIREE』の発売告知ポスターです。記念すべき30枚目のオリジナルアルバムとなったこのCDは、前作で歌った男心から一転、女心を歌ったもの。「別れ」の先にある「忘れ」の存在を最後に気づかせる、共感度の高いキャッチコピーとなっています。

> 実例

恋も、試着ができたらいいのに。UNITED ARROWS green label relaxing ポスター

ひとりでいると、ふたりのときより、あなたを想う。P-mate ポスター

無口になるのは、話したいことがないからじゃない。その反対。P-mate ポスター

いじわる言ったのは、あなたが時計を見たから。シチズン ウイッカ ポスター

辛い恋なら逃げちゃいなさい。どこへ走っても未来だから。IZAKAYA ようこ ポスター

どっちがいいか聞いたって、どっちもいいとあの人は言うのよね。ヤマサ醤油 ヤマサ昆布つゆ ポスター

わたしの味しか知らないのに世界一って言う、そんなトコが好き。ヤマサ醤油 ヤマサ昆布つゆ ポスター

友達でいい。その「で」、気になるなあ。ロッテ ガーナ バレンタイン ポスター

ほかにも

東京には、好きになった人がいる。新潟には、好きだった人がいる。
東京で失恋した。お酒が強くて、よかった。
どちらも、吉乃川（酒蔵）が上越新幹線で展開した「東京新潟物語」のシリーズポスターです。 新生紙パルプ商事　ポスター・新聞

別れた恋人からの、メールは消せても手紙はなぜか捨てられない。 ルミネ　屋外広告

恋の終わりと恋のはじめで女の子はキレイになれる。

【女性特化型】女性の意志や特徴を表現したキャッチコピー

女子ではなくて、女の子。 クロスカンパニー earth music & ecology　新聞

男のコのカワイイは、アテにならない。 クロスカンパニー earth music & ecology　ポスター

私はオンナをなまけない。 シー・エー・ビー　雑誌『Takt』雑誌

ガールの欲求に、ゴールはないのだ。 札幌駅総合開発アピア　札幌APiA（商業施設）ポスター

世の中なんて、ぜんぶワタシの背景だ。 イオンリテール　VIVRE　ポスター

41 時間の経過型

時間の経過、時代の変化などを表現したキャッチコピー

> その時がくるまで、
> 考えたくない。
> その時がきたら、
> 考えられない。

お葬式のことなんて、誰も考えたくありません。
それが自分やたいせつな人のことなら、なおさらです。
でも、その時が来たら考えられないのがお葬式というもの。
いいお葬式は、お客様のご希望、ご意志から生まれる。
創業以来96年、さまざまなお葬式をお手伝いさせていただく中で、
ずっと変わることなく受け継がれてきた私たちの信念です。
村田葬儀社では、お客様といっしょに納得を重ねていくことで、
人生の最期にふさわしいひとときをお手伝いさせていただきます。

お客様といっしょに、お葬式を叶えていく場所。
「With ムラタ」
○ご葬儀の事前相談も随時、承っております(無料)

株式会社 村田葬儀社

村田葬儀社企業広告（村田葬儀社）［チラシ］
CW・CD：板東英樹　AD・D：岡 明　A：電通西日本松山支社　DF：zip

「短い文」で「長い時間」を語る

「時間の経過型」は、キャッチコピーという短い文章の中で、時間の経過、時代の変化などを表現した「型」です。流れゆく時間の深みが、言葉の重みとなって伝わる情緒的な広告となります。

その時がくるまで、考えたくない。
その時がきたら、考えられない。

こちらは村田葬儀社のチラシのキャッチコピーです。大切な人が亡くなる前後の気持ちの変化だけでなく、自分自身が亡くなるときのことも同時に表現しています。ボディコピーにあるように、だれにとっても「その時が来たら考えられないのがお葬式というもの」。このキャッチコピーは、時間の経過とともに揺れ動く1人の主人公の「人

「生の物語」を、たった30字ほどで描いているのです。

> 実例

オムツをかえてくれた母のオムツをかえている。　イーローゴ・ネット（認知症啓蒙）　ポスター

親に志望校を言ったら笑ってた。合格した日は泣いていた。　河合塾　ポスター

主婦になると値段が気になる。母親になると産地が気になる。　風来楼　フクロウの朝市　ポスター

この家ができた時、キミにも故郷ができる。　トヨタホーム　新聞

マイホームの次に見る夢は、住宅ローンの完済だったりする。　ソニー銀行　ポスター

節電の次は、発電でした。　JX日鉱日石エネルギー　ENEOS　新聞

オトナになって分かった。オトナはそんなに強くない。　養命酒製造　薬用養命酒　新聞

「ネギ買ってきて！」が「ネギとってきて！」に変わりました。　茨城県　いばらきさとやま生活　ポスター

なんでも検索できるようになって、人はバカになった。　日光プロセス　60周年記念ポスター展　ポスター

9章 目を引く言い方

― 言葉の順番や言い回しなどで
目を引くキャッチコピー ―

42 倒置型

前の文章を後の文章でひっくり返すようなキャッチコピー

観ないと呪う。
観ても呪うけど。
貞子3D
石原さとみ／瀬戸康史／山本裕典
5.12公開
フォローしないと、呪う。貞子、ツイッターに降臨。@sadako3d

映画『貞子3D』（角川書店）［チラシ］
CW：橋口幸生　CD・AD：田中 元　D：後藤和也　PR：金坂基文・小川博基　A：電通　DF：ワークアップたき

最後の一言で逆転する

残業中の上司と部下。「この仕事よろしく」。上司から資料を手渡され、「分かりました」と返事をすると、上司がさらに一言「今日中に」…期限を会話の最後まで言わないことで、（ずるい）上司は部下の了解を得ることができました。

このように「倒置型」は、前半からは思いもしない意外な展開やオチを最後に準備しておくキャッチコピーのこと。前の文章を最後にひっくり返したり、条件を追加することで、読み手に驚きや笑いを与えます（先ほどの部下は笑えないですが）。

観ないと呪う。観ても呪うけど。

> 実例

こちらは映画『貞子3D』のチラシです。物語の主要キャラクターである貞子の視点から、「倒置型」を用いてメッセージを送っています。「観ないと呪う」はイメージ通りですが、オチの「観ても呪うけど」に「冗談（？）を言う貞子」という新鮮さがありますね。恐怖の象徴である貞子の意外な一面が見られるのも、このキャッチコピーの魅力のひとつです。

いい話をした。覚えてないけど。 ハウス食品　ウコンの力　新聞

車内で見つめられるとドキドキする。肌あれが気になって。 武田薬品工業　ハイシーBメイト2　ポスター

僕の机にチョコが入ってた！男子校じゃなかったら、素直に喜べた。 ロッテ　ガーナ バレンタイン　ポスター

人は、同じ相手に二度、恋をする。出会ったときと別れたあと。 ベルモニー　ベルモニー葬祭　ポスター

日用品なんて自動的にそこにあった。実家暮らしのときは。 三井住友銀行　新聞

「社会人になる。新しい毎日が始まる。そのそばに私たちはいます。」とつづきます。

ほかにも

子ども服は一生モノです。だって写真に残るもん。　そごう・西武　POP

日本は長寿国ではない。歯にとっては。　ひがしだ歯科クリニック　ポスター

競馬場で驚くほど声のでかい人がいた。自分だった。　日本中央競馬会　ポスター

娘が仕事を探してる。私の仕事を探してる。　日の丸ハイヤー　求人　新聞・雑誌

夏の思い出をつくろう。死ぬほど勉強したという思い出を。　ナガセ　東進ハイスクール　夏期講習　ポスター

おみやげに持って帰れないものがありました。この景色です。　JRグループ　青春18きっぷ　ポスター

【not A but B型】「AではなくBである」という形式のキャッチコピー

捨てたんじゃない。あのひとは、逃げたんだ。　神奈川県動物愛護協会　ポスター

世界で戦うために必要な言語は、英語じゃなく、プログラミング言語です。　Biz-IQ　学生プログラマ日本一決定戦　ポスター

地震は起きる。それは「想定」ではない。「前提」だ。　三菱地所ホーム　長期優良住宅　ポスター

43

五七五型

5文字、7文字、5文字のリズムに乗せたキャッチコピー

休日の
　疲れ をとるため
　　休み た い　もしかして、春バテ？

体の中から効いてくる。薬用養命酒。

通勤で
今日の体力
尽きました　もしかして、春バテ？

体の中から効いてくる。薬用養命酒。

朝 メイク
　する より5分
　寝て いた い　もしかして、春バテ？

体の中から効いてくる。薬用養命酒。

冬が 去り
　春が きたのに
冷え 去らず　もしかして、春バテ？

体の中から効いてくる。薬用養命酒。

薬用養命酒（養命酒製造）［ポスター］
CW・CD：三井明子　　AD：山室英恵・松本ゆき菜　　D：岡田佳子　　PR：峯村秀哉
Creative Producer：中野和彦　　A：アサツー ディ・ケイ　　DF：オーパーツ

俳句や短歌のリズムに乗せて

「五七五は、日本人の心のリズム」。私が中学生のとき、国語の先生がこう表現していたのをいまでも覚えています。俳句は「五七五」、短歌は「五七五七七」。最近では「サラリーマン川柳（五七五）」などが話題にのぼるのも、そのリズムが日本人に合っているからかもしれません。

「五七五型」は、5文字、7文字、5文字のリズムに乗せた読み心地のいいキャッチコピーです。厳密に文字数が合っていなくても、読んだときのリズムがよければ心に残りやすくなります。

休日の　疲れをとるため　休みたい
通勤で　今日の体力　尽きました
朝メイク　するより5分　寝ていたい

冬が去り 春がきたのに 冷え去らず

こちらは薬用養命酒のシリーズポスターです。疲れがなかなかとれない人の嘆きを、五七五調でコミカルに表現しています。

ほかにも小田急線や田園都市線沿線では、

登戸で 起きるつもりが 本厚木
鷺沼で 起きるつもりが 青葉台

という地元の人が思わず「あるある」と言いたくなるシリーズも展開されています。

実例

体重計 以外は乗りの いい女房　明治　オフスタイルべに花脂肪分70％ オフ　新聞

ひと夏の 恋にも燃えない わが脂肪　明治　オフスタイルキャノーラ脂肪分70％ オフ　新聞

お祭りの 食べすぎ後の 祭りです　明治　オフスタイル脂肪分70％オフ　新聞

健診で 血圧知って 血の気ひく　サントリー　胡麻麦茶　ポスター

朝つらい なのに血圧 高いオレ　サントリー　胡麻麦茶　ポスター

人生で 血圧だけは いまピーク　サントリー　胡麻麦茶　ポスター

うなぎなう 逆から読んでも うなぎなう　日本コカ・コーラ　からだすこやか茶Ｗ　ポスター

テカリやばい。俺の顔面、テリヤキか。　フィリップス　メンズビザピュア　ポスター

テリヤキバーガーを持った顔がテカテカの男性が登場する、ユニークな広告です。

一生の楽しきころのラムネかな　トンボ飲料　ポスター

ラムネは夏の季語だそうです。

相合い傘 濡れてる方が 惚れている　京都銀行　ポスター

初孫や メールだけでは もの足りず　ANA　シニア空割　新聞

「そんなアナタとながーい、おつきあい。」とつづきます。

その顔で ピアノが弾ける そのギャップ。　あんどうピアノ教室　ポスター

44 問題提起型

世の中の問題に疑問を投げかけるようなキャッチコピー

待機児童も減らせない国に、
少子化なんて無くせないと思う。

もっと共働きしやすい社会へ。
JR東日本では駅型保育施設の整備を進めています。

子育てに、駅ができることを。　JR

東日本旅客鉄道企業広告（東日本旅客鉄道）［ポスター］
CW・CD：山口広輝　AD・D：武山範洋　A：ジェイアール東日本企画

世の中に一石投じる

「問題提起型」は、新聞やニュースに取り上げられるような問題や、世の中の風潮に疑問を投げかけるようなキャッチコピーです。取り上げるテーマが社会的な問題なので、「大きな話をする型」（P16）に当てはまるものもあります。

待機児童も減らせない国に、少子化なんて無くせないと思う。

こちらは東日本旅客鉄道が、駅型保育施設の整備に力を入れていることをアピールするポスターです。たびたびニュースに取り上げられる2つの問題について、ひとつのコピーで端的に問題提起をしている印象的なキャッチコピーです。

ほかにもシリーズで、

子育て世代が集まる街は、預けにくい街でもあった。

というキャッチコピーもあります。これは「A＝B型」（P24）でもありますね。

> 実例

野菜の農薬は気にするのに、小麦の農薬を気にしないのはなぜだろう。 生活協同組合連合会

人間だけでなく、マンションの高齢化も、先送りできない問題でした。 旭化成不動産レジデンス　マンション建替え研究所　新聞

命を守るための工事が、景気で増減するのはどうしてだろう。 小柳建設　ポスター

エコと言えば売れる。それは、逆に危険なことだとも思う。 大和ハウス工業　新聞

実は、環境問題の加害者は私たちで、被害者は私たちの子孫かもしれない。 地球緑化センター　ポスター

商品がなくなっても戦争にはならないが、食べものがなくなれば必ず戦争が起こる。 地球緑化センター　ポスター

医院にいる時間のほとんどは、待ち時間でした。 コアシステムズ　ピッタイム（順番待ち予約システム）　カード

自覚できない病気なのに、わたしは大丈夫という自覚をもっている女性がなぜだか多い。
Think Pearl　子宮頸癌検診促進　ポスター

仮設住宅が、病室になっている。
北原国際病院　看護師兼プロジェクトスタッフ募集　ポスター

地球にやさしい自転車。ひとには、やさしいですか。
札幌市　自転車押し歩きの社会実験　ポスター・フライヤー

問題は、問題意識がないことでした。
親子で考える環境問題　公開講座　ポスター・新聞

その動物がはじめて注目されたのは、絶滅したときでした。
札幌市　自転車押し歩きの社会実験　ポスター・フライヤー

家計に安心な食品が、家族に安心とは限らない。
JAグループ熊本　ポスター

子どもへの虐待。それは、親からのSOSでもある。

育児のストレスは、仕事のストレス以上。そう答える人は多い。

情報のシェアがあたりまえの時代。子育ての悩みは、シェアされていない。

以上3点、児童虐待防止全国ネットワークのポスターです。「保護者の保護を。」とつづきます。

45 呼びかけ・提案型

読み手に話しかけるような言い回しのキャッチコピー

まるで知り合いかのように

「呼びかけ・提案型」は、読み手に話しかけるような言い回しのキャッチコピーです。「〜しよう」と呼びかけたり、誘ったりすることで、親しみやすく伝わりやすい広告となります。

愛で地球を救う前に、ポイ捨てやめて原宿救おう。

こちらは商店街振興組合の原宿表参道欅会と清掃活動を啓蒙する団

ポイ捨て、かっこ悪いぜ。
green bird
www.greenbird.jp

愛で地球を
救う前に、
ポイ捨てやめて
原宿救おう。

「ポイ捨て、かっこ悪いぜ。」啓蒙広告（原宿表参道欅会・green bird）［ポスター］
CW：下東史明　CD：佐藤夏生　AD：榮 良太　D：伊藤裕平・岡本泰幸・岩田俊彦　A：博報堂　DF：Age Global Networks

体、green birdのポスターです。ただ「ポイ捨てをやめよう」と言うのではなく、その心がけ次第で「原宿を救える」という新しい価値を提案しています。また、前半の大きな話との比較で、「原宿を救うこと」の手軽さが際立ちますね。

いままでしていたことを「やめよう」と言われると、人は反発したくなるもの。「やめよう」ではなく「救おう」をメインメッセージにしたこの広告は、言い方次第で受け手の気持ちも変わることを教えてくれています。

> 実例

似合わないと決めつける前に、試着してみたら。博多デイトス（商業施設）ポスター

年に1度は、自分をやめよう。ロフト LOFT 2014 HALLOWEEN ポスター

ちょっとキツいほうを買う、というダイエットはどうだ。そごう・西武 そごう夏市 ポスター

言いたいことを言える場所を、ネット以外にも、もってたほうがいい。バーグローリー長野 ポスター

探すより、探されよう。マスメディアン（求人・転職サービス）チラシ

卒業までに、卒業しよう。コヤマドライビングスクール ポスター

趣味なら、本気で。キャノン EOS 60D（一眼レフカメラ）新聞

自分を変えたくなったら、まず音楽を変えるといい。つばさレコーズ ポスター

自分の夢まで、自己採点しないでください。河合塾 新聞

脇汗対策に、お医者さんという選択肢。グラクソ・スミスライン（ヘルスケア）ポスター

1食1本 サントリー 黒烏龍茶 ポスター

禁煙に。カンロ カンロ飴 新聞

ゲームでしか、冒険を知らない大人になるなよ。粟島観光協会 ポスター

ほかにも

【強く言う型】命令口調や厳しい口調のキャッチコピー

答えは雪に聞け。 東日本旅客鉄道 JR SKISKI ポスター

景気回復を祈るより、新製品を買いなさい。 アスキー・メディアワークス（出版） ポスター

青春は、歩くな。 大塚食品 MATCH ポスター

女よ、強さをためらうな。 カルピス アサイーチャージ ポスター

新人は、急いで上手くなるな。 いすゞ自動車 新聞

理想を笑うな。 東急不動産 世田谷中町プロジェクト 新聞

おそらく天才ではない君へ。努力の天才であれ。 ナガセ 東進ハイスクール ポスター

46 耳が痛い型

読み手が耳を塞ぎたくなるような話をするキャッチコピー

不景気を
言い訳にすると、
人生の半分は
言い訳になる。

〔ギガンジューム：不屈の精神〕

働く前に、働こう。

GLIP
Global Leadership Intern Program

自分の力を、世界で試す。

やらない理由を
探すのがうまくなると、
成長は止まる。

〔レウカデンドロン：閉ざした心〕

働く前に、働こう。

GLIP
Global Leadership Intern Program

自分の力を、世界で試す。

GLIP（リクルートキャリア）　［ポスター］
CW・CD：富田安則　CW：前畑彰彦　AD：紫牟田興輔　D：平原美咲・八島秀一　PH：泊昭雄
PR：長沢久美子　A：リクルートコミュニケーションズ　DF：メッセージデザインセンター

良薬は口に苦いのです

「耳が痛い型」は、読み手が耳を塞ぎたくなるような話をするキャッチコピーのこと。教訓としてとらえることができるものは「人生の教訓型」(P156)にも当てはまります。

不景気を言い訳にすると、人生の半分は言い訳になる。やらない理由を探すのがうまくなると、成長は止まる。

こちらは採用事業を手がけるリクルートキャリアの「GLIP(グローバル リーダーシップ インターン プログラム)」のポスターです。学生のうちに東南アジアでの就業体験を積むことができるこのプログラム。キャッチコピーでは、学生たちに向け、あえて耳が痛くなる(目をつむりたくなる)言葉を投げかけています。しかし、ター

ゲットは「世界に挑戦したい」と考える意欲的な学生です。彼らの多くは、言われたくないことを言われたときの反発力が、推進力に変わるはず。キャッチコピーを見て、「自分は違う→本気で世界に挑戦しよう」と思わせる力のある広告です。キャッチコピーのあとにつづく「働く前に、働こう。」、「自分の力を、世界で試す。」というメッセージも、その意欲を一層かきたてます。

> 実例

英語は、すべてじゃない。でも、少なくとも会議では言葉がすべてだ。ベルリッツ・ジャパン ポスター

今年やり残したことは、たいてい、来年もやり残すから。ベルリッツ・ジャパン ポスター

「学生時代がいちばん良かった」なんて人生じゃちょっと寂しい。マイナビ ポスター

就職をゴールにすると、その後の人生で迷ったりする。マイナビ ポスター

やりたくないことに限って、なぜか、やるべきことだ。リクルート リクナビ ポスター

自分以外、みんな優秀に見える。リクルート リクナビ ポスター

「いい会社に入りたい」人じゃなくて、「いい会社をつくりたい」人がほしい。
経済産業省、日本商工会議所　ポスター

「顔が見える。夢が持てる。素直になれる。中小企業で、働こう。」とつづきます。

股下は、遺伝。体重は、努力。ビートストレックス（フィットネス）　ポスター

何もしないと太る。そんな幸せな国に私たちは生まれた。ビートストレックス（フィットネス）　ポスター

いま、速くないスマホだと、半年後はかなり遅い。サムスン電子　ポスター

「計算が苦手」は「勉強が苦手」になり、やがて「仕事が苦手」になる。
今村総合学園（そろばん）　ポスター

コースでのにわかアドバイスは、ほぼ、その日のスコアを崩すだけに終わります。
湘南衣笠ゴルフ　プライベートレッスン　ポスター

現代人にはスマホから顔を上げてる時間が必要です。コンバットアームズ　ポスター

「アキバNo.1！サバイバルゲームショップ」とつづきます。

47

危険の告知型

身の危険や事件に巻き込まれる危険があることを真剣に伝えるキャッチコピー

「酔いつぶれる」と「死ぬ」は、
あなたが思っているよりも近い。

無理な飲み方をさせない。それが大原則。
「ゆすっても、呼びかけても反応がない」「異様な大イビキをかいている」などの場合は、
仲間の命を救うために、すぐ救急車を！

イッキは命にかかわる飲みものです。

「イッキ飲み防止」啓蒙広告（イッキ飲み防止連絡協議会）［ポスター］
CW・CD：大友美有紀　CW：内藤 零　AD・D：赤羽美和　PH：上原 勇
PR：田中昌子・橋本祐樹　A：サン・アド

大切な「命」の話をしよう

「危険の告知型」は、身の危険や事件に巻き込まれる危険があることを真剣に伝えるキャッチコピーです。テーマが命にかかわるだけに、笑いやまわりくどい表現はいりません。「危険と隣合わせである」という事実に気づいてもらうために、いちばん効果的なメッセージはなにかを考えます。

「酔いつぶれる」と「死ぬ」は、あなたが思っているよりも近い。

こちらはイッキ飲み防止連絡協議会のポスターです。飲み会でよくあるできごとが、ひとつ間違えば死に直結することを語りかけるように伝えています。「イッキ飲みさせないこと」だけでなく、万が一させてしまったときの対処法まで書いてあり、真剣に目を向けたくなる広告です。

実例

この国にファーストフードで育ったご長寿はいません。　RITA健康アカデミー　ポスター

スマホに目をやった2秒間に、クルマは30m進んでいた。「運転中のスマホ・ケータイは、ほんの一瞬でも危険です。」とつづきます。　四国新聞社　いいさぬき125　新聞

ケータイがおもしろくなるほど、残念ながら、ながら歩きは危険になる。　NTTドコモ　雑誌

たばこ1本で、寿命は5分30秒縮む。　日本対がん協会　ポスター

タバコをやめて、後悔した人はいない。　日本対がん協会　ポスター

パソコンを盗まれると、被害者。データを盗まれると、加害者　パナソニック　新聞
ハードディスク遠隔消去システムの広告です。

タンスは、倒れない。それは、飛んでくる。　地震-ITSUMOプロジェクト　ポスター

「見つかった」と「早く見つかった」は大きく違う。　鈴鹿市　がん検診　ポスター

軽自動車も、歩行者には、軽くない。　サントリーほか50の協賛企業　AICHI SAFETY ACTION　ポスター

子どもに、夏休み飲酒させない。（これ、親の宿題。）　サントリー　新聞

ほかにも

【祈り型】あることを祈るキャッチコピー

不幸な動物が、絶滅しますように。 神奈川県動物愛護協会 ポスター

どうかこの部屋が、一人で暮らす最後の部屋になりますように。 ハウスメイトパートナーズ 雑誌

世界中の窓辺で、きょうも素敵なことが起こりますように。 YKK AP（建材メーカー） 雑誌

電力会社を選べることが、未来を選べることになりますように。 電力小売の自由化に向けて、トッパンのエネルギーソリューションをアピールした広告です。 凸版印刷 新聞

いつか、この広告がいらなくなりますように。 P184でも紹介したポイ捨て撲滅啓蒙広告です。 原宿表参道欅会、greenbird ポスター

48 ターゲット限定型

伝える相手を明確に絞ったキャッチコピー

> 開成の皆さんが文化祭で受けられなかった昨年は、灘高が目立っていました。

> 桜蔭の皆さん抜きでは、全国統一とはいえないのです。

東進ハイスクール 全国統一高校生テスト(ナガセ) [ポスター]
CW:阿部広太郎　Copy Director:福井秀明　CD:石田茂富　AD:石松勇人
D:金田有記・鈴木純平・渡邊将司・田崎幸恵・石橋孝紀　PR:中島康恵　A:電通　DF:ケイ・スタイル

あの人を狙い撃ち！

「ターゲット限定型」は、伝える相手を明確に絞ったキャッチコピーです。ターゲット像を明確に設定してつくるので、具体的な話を交えてメッセージを送ることができます。ターゲットを絞れば絞るほど、読み手の数は減りますが、ピンポイントで伝えることができるので、「狙い撃ち型」とも言えるでしょう。

開成の皆さんが文化祭で受けられなかった昨年は、灘高が目立っていました。
桜蔭の皆さん抜きでは、全国統一とはいえないのです。

こちらは東進ハイスクールの全国統一高校生テストの告知ポスターです。どちらも高校の近くにある駅に貼ることで、（開成高校バージョンは西日暮里駅、桜蔭高校バージョンは御茶ノ水駅）それぞれメインターゲットを1校の生徒に限定。開成高校

にはライバル校を例に出し、桜蔭高校には「テストを受けてほしい」という切実な思いを表現することで、学力の高い両校生徒のプライドをくすぐっています。

通常、ポスターから学校名を呼ばれたり、学校にまつわる具体的な話をされることはありません。その非日常感や限定感も、テストを受けるモチベーションアップにつながるのです。

別の年には、

開成の一位は、全国の一位でしょうか。
昨年の桜蔭は、最高で全国11位でした。上には上がいますね。

といった闘争心（向学心）に火をつけるようなポスターもあります。

実例

急募。代官山を面白くできる人、250人。 カルチュア・コンビニエンス・クラブ 蔦屋書店 新聞

「女子」がつく職業ほど、女子力だけでは戦えない。 東京カレッジフェスティバル実行委員会 女子アナトークショー告知 ポスター

今年桜を見忘れたみなさん。青森なら5月1日あたりが満開だそうです。 フジドリームエアラインズ 新聞

姓が変わった人に前の名字を書いてしまったあなた様

年賀状を逆さに印刷してしまったあなた様

どちらも「書きそんじハガキをユネスコ世界寺子屋運動へ」とつづきます。 日本ユネスコ協会連盟 ポスター 日本ユネスコ協会連盟 ポスター

平均滞在時間50分。上司のみなさん、おごるチャンスです。 光フードサービス 立呑み 大黒 POP

学生の皆さん。海外を旅行先にしますか、就職先にしますか。 武蔵野学院大学 国際コミュニケーション学部 ポスター

OFF!という字を見るとスイッチが入ってしまうみなさまへ。 パックマンアサヅマ 歳末セール告知 ポスター

タクシードライバーにムカついた経験ある方、歓迎。 三和交通グループ タクシー乗務社員募集 雑誌

49 季節型

四季にまつわるキャッチコピー

納豆は
冬の季語です。
これから旬です。

しか屋企業広告（しか屋）［ポストカード］
CW・CD：中江祐二　AD・I：末岡幸吉　D：田代絵理　A：大広九州　DF：末岡広告店

四季のある国に生まれたのだから

気候、自然、食べ物…日本には季節を感じさせるものがたくさんあります。グッと冷えた朝に冬の到来を知り、ジンチョウゲの甘い香りに春の訪れを感じたり…。
「季節型」は、そんな四季にまつわるキャッチコピーです。

納豆は冬の季語です。これから旬です。

こちらは鹿児島県にある納豆の老舗・しか屋のポストカードです。日本古来の健康食・納豆を、創業以来60年以上つくりつづけてきたしか屋。その魅力を「旬」という切り口から伝えています。納豆の原料である大豆は、通常10月～12月に収穫されるため、1月～3月にはふっくらと甘みのある新豆の納豆が食べられるそうです。

食べごろをテーマにすることで、和の趣のある味わい深い広告となっていますね。

ちなみに、読み手にとって「納豆＝冬の季語」という発見があるので、「驚きの事実型」（P32）や「言葉について語る型」（P36）のキャッチコピーとも言えます。

> 実例

お酒より、お茶がすすむ花見もいいですね。　サントリー　伊右衛門　ポスター

春は何かと出会うたびに、新しい自分と出会える気がする。　アトレ（商業施設）　ポスター

あなたを脱がせるために、夏が来る。　アミュプラザ鹿児島（商業施設）　ポスター

薄着の季節は下心まで見えやすい。　天神コア（商業施設）　ポスター

帰りたい夏は、いくつあってもいい。　JRグループ　山形デスティネーションキャンペーン　ポスター

ススキは秋、と決めたのはだれですか。　小田急電鉄　特急ロマンスカー　ポスター

美しい緑と白のススキ草原が広がる仙石原の写真とともに、「ロマンスカーで見つけにいこう」とつづきます。

食欲の秋が来ても、食欲に飽きは来ない。　ホクレン農業協同組合連合会　ポスター

新年会なのに、忘年会と同じ服？　パルコ　グランバザール　ポスター

ほかにも

冬に降りつもったたくさんの幸せが、私に一年分の元気をくれる。アトレ（商業施設）ポスター

寒いのは、イヤ かわいくない靴下は、イヤ 冬は、スキ。タビオ 靴下屋 ポスター

金沢に行くなら、春か夏か秋か冬がいいと思います。金沢市役所 金沢市観光PR ポスター

【時代型】その時代の流行や出来事をモチーフにしたキャッチコピー

高校選びも、「3D」の時代です。星稜高等学校 新聞

3D映画が話題になった頃の広告。
ここでは「DREAM」、「DIFFERENCE」、「DATA」を表しています。

アナログですが、終了しません。中川政七商店 ポスター

2011年に終了したアナログ放送を対比に使った広告です。

今年、忘年会をやらないのはいろんな意味でよくない。ぐるなび 新聞

東日本大震災があった2011年の広告です。

50 クイズ型

読み手が興味を持ちそうな質問を投げかけるキャッチコピー

(問)
合コンは、
最初の□□□で
勝負が決まる。

早稲田大の「恋愛学」から、ファッションを考える
恋愛学的ファッション講座
恋に効くコーディネートのススメ

恋愛学的ファッション講座(イオンリテール) [ポスター]
CW・CD:三井明子　AD:上杉麻実　D:小川琴子　PR:前島一郎　A:アサツー ディ・ケイ
DF:アドヴィジョン銀座

この本で紹介したキャッチコピーはいくつ？

「クイズ型」は、読み手が興味を持ちそうな質問を投げかけるキャッチコピーです。

（問）合コンは、最初の□で勝負が決まる。

こちらは商業施設・ビブレの「恋愛学的ファッション講座」の告知ポスターです。恋愛学の第一人者によるこの講座。その内容をイメージさせるクイズ形式で、ターゲットである女性の心をつかんでいます。

ほかにも、

（問）結婚前、男性に与えすぎてはいけない2つとは。
（問）男性が思わず目で追ってしまうのは、輝くもの、□もの。

> 実例

(問)□が魅力的な男性は、性経験が豊富という傾向にある。

(問)□な恋愛は一生引きずる。

など、全部で40ほどのシリーズがあります。ポスターの左下に答えが書いてあるのですが、答えを知ると理由を知りたくなり、講座への参加意欲が高まりますね。

さて、冒頭の質問の答えも明かさずには終われません。この本の中では718ものキャッチコピーを紹介させていただいています。最後までご覧いただきありがとうございました。

クイズ。日本海と太平洋の幸、どちらもある県は？ 日本経済新聞社　東日本旅客鉄道　東北新幹線新青森開業　ポスター

トウモロコシの粒の数は、なぜ偶数？ 日本経済新聞社　日本経済新聞　電子版　ポスター

2位は大みそか。1年で最もお金を使う日は？ 日本経済新聞社　日本経済新聞　電子版　ポスター

松阪牛が半額に。スーパーが値引きを開始する時間とは？ 日本経済新聞社　日本経済新聞　電子版　ポスター

Q. もしこの電車で乗り過ごしたと仮定して、外国人上司に英語で遅刻の言い訳をしてください。

ベルリッツ・ジャパン　夏の短期集中レッスン　ポスター

> ほかにも

【問いかけ型】読み手に問いかけるキャッチコピー

防災袋に、予備のメガネは入っていますか。 チトセメガネ　ポスター

あなたの勝負服、ちょっと、戦い疲れていませんか？ パルコ　グランバザール　ポスター

いちばん近い人に、いちばん伝えていない。あなたは、どうですか。
パイロットコーポレーション（文房具）新聞

ふるさと以外に、帰りたい風景を持っていますか。 エア・カナダ　ポスター

編者　森山晋平（ひらり舎）

1981年生まれ。ひらり舎。食品会社の営業、広告制作会社のコピーライターを経て、出版社に入社。広告コピー本や風景写真集の企画・編集を多数手がける。現在はフリーの編集・企画者。

カバーデザイン	冨田高史（シカタ）
本文デザイン	公平恵美
校正	土屋恵美・森山 明

一言（ひとこと）で目（め）を奪（うば）い、心（こころ）をつかむテクニック50
超分類（ちょうぶんるい）！ キャッチコピーの表現辞典（ひょうげんじてん）

NDC727

2016年8月10日　発　行

編　者　　森山晋平（もりやましんぺい）
発行者　　小川雄一
発行所　　株式会社 誠文堂新光社
　　　　　〒113-0033　東京都文京区本郷3-3-11
　　　　　　　　（編集）電話 03-5800-5776
　　　　　　　　（販売）電話 03-5800-5780
　　　　　　　　http://www.seibundo-shinkosha.net/

印刷・製本　　図書印刷 株式会社

© 2016,Seibundo Shinkosya Pubulishing Co.,Ltd.　　Printed in Japan　検印省略
(本書掲載記事の無断転用を禁じます)
落丁、乱丁本はお取り替えいたします。

本書のコピー、スキャン、デジタル化等の無断複製は、著作権法上での例外を除き、禁じられています。本書を代行業者等の第三者に依頼してスキャンやデジタル化することは、たとえ個人や家庭内での利用であっても著作権法上認められません。

Ⓡ〈日本複製権センター委託出版物〉
本書を無断で複写複製（コピー）することは、著作権法上での例外を除き、禁じられています。
本書をコピーされる場合は、事前に日本複製権センター（JRRC）の許諾を受けてください。
JRRC〈http://www.jrrc.or.jp　eメール：jrrc_info@jrrc.or.jp　電話：03-3401-2382〉

ISBN978-4-416-61602-4